## 内容提要

本书作为视觉传达设计的专业读物,内容涉及哲学、社会学、中西方绘画史、传播学等学科,学科间交叉融合,共同组织起视觉传达设计庞大的知识体系。通过将学科发展历史与设计专业的当代多维度视野相结合,使读者对视觉传达设计有一个系统、全面的了解,并熟悉在设计时应当注意的事项,以此指导设计。

本书采用图表的形式对内容进行梳理总结,可供各类大专院校设计类专业学生学习参考。

#### 图书在版编目(CIP)数据

设计的维度:视觉传达设计基础理论与方法/于钦密著.—北京:化学工业出版社,2020.6
ISBN 978-7-122-36607-8

Ⅰ.①设… Ⅱ.①于… Ⅲ.①视觉设计-研究 Ⅳ.①J062

中国版本图书馆CIP数据核字(2020)第068792号

---

责任编辑:吕梦瑶  装帧设计:闫 晗
责任校对:边 涛  封面设计:陈晓琪

出版发行:化学工业出版社(北京市东城区青年湖南街13号 邮政编码100011)
印　　装:大厂聚鑫印刷有限责任公司
710mm×1000mm 1/16 印张 9 字数 150千字 2020年6月北京第1版第1次印刷

购书咨询:010-64518888　　售后服务:010-64518899
网　　址:http://www.cip.com.cn

凡购买本书,如有缺损质量问题,本社销售中心负责调换。

---

定　　价:78.00元　　　　　　　　　　　　版权所有　违者必究

# 设计的维度

## 视觉传达设计基础理论与方法

于钦密 著

化学工业出版社
·北京·

## 前言

这本书出得仓促而突然，基于笔者能力一般的现状，倒是有过在未来几年出本与教学相关的书的想法。或许这种想法有些跟不上时代的节奏，所以在获得学校"新工科"教学建设项目立项经费支持的基础上，配合本专业关于设计理论、包装设计、数字化影像设计、广告设计、CIS 设计的著作出版规划，再结合笔者主持的广西高等教育本科教学改革工程项目——《"强基＋融合＋生发"——工科背景下视觉传达设计人才培养模式研究》的研究成果，以学生的角度写一本综合了设计学学生所需要了解的哲学、社会学、传播学、美术学等基础知识的书籍。书中融入笔者的一些思考，服务于本专业教学，也是对笔者的阶段性总结。在此感谢学院领导的大力支持，感谢孙艺凌、赖金兰、王奕秋、张湛敏、陈宏琼、吴优、郑琪、张丹等同学的帮助，谢谢！如有任何不妥之处，请不吝赐教！

泰国艺术大学人类学研究中心

# 目录

## 第一篇 / 意图 / 1

### 第一章 / 设计的哲学维度 / 3

第一节 / 设计的哲学思考 / 3

第二节 / 西方哲学 / 5
 一、理性与人的主体性 / 7
 二、主体性的理性批判 / 9
 三、理性与自由 / 12
 四、重新思考人的存在 / 15
 五、现代性与后现代性 / 17

第三节 / 中国哲学 / 22
 一、第一次分势奠定思想基础 / 23
 二、第二次分势的回归与发展 / 30
 三、诗、书、画的合意 / 31
 四、些许尝新后的返本重释 / 35

## 第二章 / 设计的社会学维度　　　/ 38

### 第一节 / 设计师的社会性角色　　　/ 38
### 第二节 / 设计师的问题意识　　　/ 39
　　一、设计的商业性行为　　　/ 40
　　二、以社会学视角思考问题　　　/ 42
### 第三节 / 社会学思想的发展　　　/ 46
　　一、社会学思想代表人物及其理论　　　/ 46
　　二、社会学研究的主要问题、流程和方法　　　/ 47
　　三、设计学研究方法　　　/ 50
### 第四节 / 社会学的热点问题与设计学思考　　　/ 54
　　热点问题一：全球化与社会变迁　　　/ 54
　　热点问题二：环境问题　　　/ 55
　　热点问题三：城市与城市生活　　　/ 58
　　热点问题四：工作与经济　　　/ 61
　　热点问题五：社会互动与日常生活　　　/ 62
　　热点问题六：生命历程　　　/ 63

## 第三章 / 设计的绘画维度　　　/ 65

### 第一节 / 艺术对设计的启发　　　/ 65
### 第二节 / 中国绘画的形式演变　　　/ 67
　　一、原始绘画　　　/ 67
　　二、商周绘画　　　/ 69
　　三、秦汉绘画　　　/ 69
　　四、魏晋南北朝绘画　　　/ 71
　　五、隋唐绘画　　　/ 73

  六、五代与两宋绘画 / 77

  七、元代绘画 / 84

  八、明代绘画 / 87

  九、清代绘画 / 87

  十、民国及新中国绘画 / 90

 第三节 / 西方绘画的形式演变 / 91

  一、原始到中世纪绘画 / 91

  二、文艺复兴时期的绘画 / 94

  三、17世纪至18世纪的绘画 / 98

  四、19世纪的绘画 / 101

  五、20世纪初期的绘画 / 106

  六、1940年至今的绘画 / 110

# 第二篇 / 传媒 / 115

## 第四章 / 设计的传媒维度 / 117

 第一节 / 传播与符号 / 117

 第二节 / 语言 / 120

 第三节 / 内容 / 122

 第四节 / 媒介形式与特点 / 123

  一、报纸杂志与信件 / 123

  二、电影 / 124

  三、电视 / 125

  四、音乐 / 126

  五、互联网 / 126

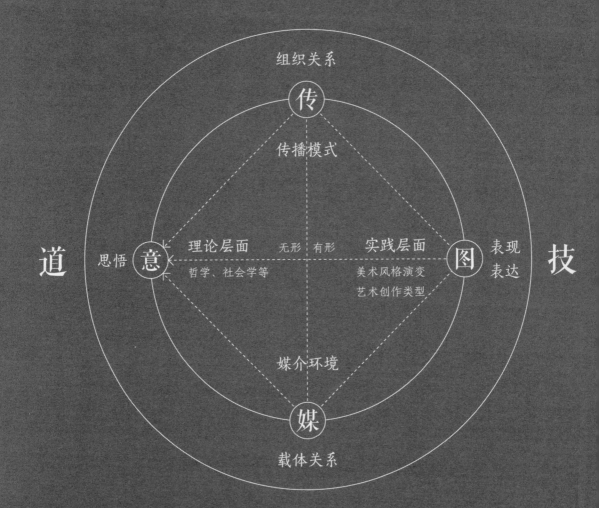

意——图关系（本书结构）

第一篇

意图

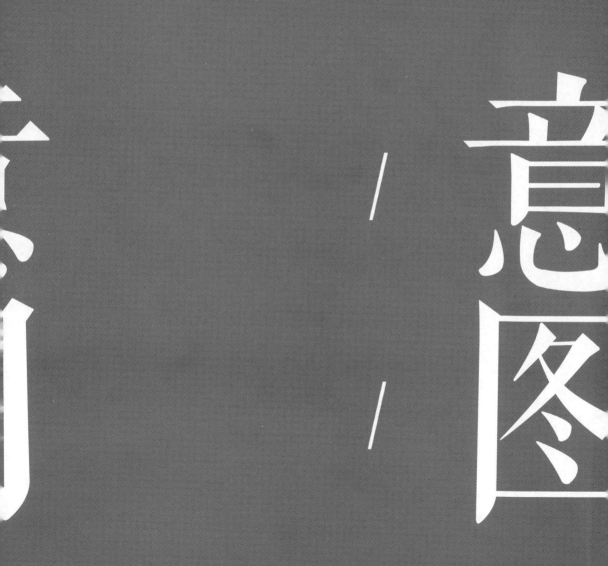

# 第一章
# /设计的哲学维度

## 第一节 /设计的哲学思考

哲学给人的感觉很"玄",尤其是在听到"玄之又玄,众妙之门""一生二,二生三,三生万物"等描述时会让人感到非常晦涩难懂。这是非常正常的,因为哲学本身就没有非常明晰的答案,而且哲学"永远没有答案,永远不会过时"[1],它永远"在路上"。换个角度来看,哲学是一种思考的进程,是"对于人生的有系统的反思的思想"[2]。它是思考人类自身存在的一种方式,核心问题是思考,哲学史可以被理解为是对社会性问题思考的结果,是一部思考问题的史。思考的过程也是关系分析、建立与设计的过程,例如在美术史中提到的洞窟岩画。

祭祀是艺术起源说中比较常见的一种,祭祀是人与自然斗争而获得生存

---

[1] 张志伟.西方哲学十五讲.北京:北京大学出版社,2017.
[2] 冯友兰.中国哲学简史.北京:北京大学出版社,2013.

的尝试，是人与自然关系的分析。"神"是人为自然所塑造的物化形象，此物化形象的基础是鸿蒙时代人对大自然力量产生的敬畏之情，最终以图腾崇拜的形式延续至今，每一种图腾的背后必然有一种因当时的人类所无法达到而成为希冀的能力，例如广西壮族的图腾——青蛙。那么，为什么不是其他动物呢？依据当时的生产力分析，人口生产是部落发展的重要因素，而"蛙""鱼""葫芦"等动植物恰好有多子的生殖特性。当然，还有一个重要因素是解决部落食物供给的问题，这是对综合因素的考虑，而这种思考亦可称为哲学思考。

　　设计学、社会学、心理学、民族学等学科都是对社会问题思考及介入的途径。选择问题本身可以被理解为是一种哲学性的思考，例如为什么选择这个问题，该如何通过设计学专业进行问题分析并提供解决问题的思路，问题发生的环境、时间、人物等因素都是需要进行思考的。这些都是非常现实的问题，但是哲学的高度在于抽象概括性，这可能是给人"玄乎"感觉的主要原因。在设计过程中往往要求立意明确，目前有一种"泛文化"的现象，动辄冠以某某文化为名，高高在上，但是在执行层面难度较高，这种现象如同设计师跟甲方说："来，我们谈下思想。"意识到这种问题本身也可以理解为哲学思考。比较令人担忧的是很多人没有这种意识，意识到问题的意识非常宝贵，意识不到问题的意识令人深思。有个现象是学生们为设计而设计，为包装而包装，虽然在后现代语境下意义与形式相剥离，但是缺乏问题意识的设计如同无根之木，毕竟设计的社会性意义是发现问题并尝试解决问题，设计学科的跨学科特征非常明显，"艺术 × 工学 = 设计"，设计是表达而非表现。

　　哲学是培养思考的过程，它养成问题意识和怀疑精神，是设计行为的存在基础，将其扩大亦可上升到社会发展动力的高度。东西方的各个民族均有其文化精神和最高意识形态的"思想"，作为西方哲学两大源头的希腊哲学和基督教思想都起源于世界的东方，但是最终的走向却大不相同。"一方水土养一

方人"，以中国发明的火药为例，明代设有装备火器的神机营，但火药最普遍的使用方式是作为烟花用以"观礼"；而西方则不同，他们发挥了火药最具杀伤力的一面。由此看来，东方与西方所选择的道路不同，在某种程度上是"水土"的不同，养分不同结果亦不同。就中国来说，自古以农耕文化为主，满足基本的生活需求相对容易。中国虽然通过建立城市以形成明确的管理区域，但是基本上遵循"攘外必先安内"的指导思想，"内"是行动方向。西方所受的地理环境约束在不同族群之间的碰撞中体现得较为明显，西方的城堡建制与中国城市建制的本质相同（都是统治阶级用以自我保护与实施管理的工具），但是在建筑形式、建筑密度等方面却差异很大。在有限的空间中，系统相对复杂，外在压迫的强度不同、刺激不同，则思考的方式与强度也不同。通过了解东西方的建筑设计、服装设计、民俗礼仪、城市规划、工艺美术等知识，可以更加深入地理解东西方差异并付诸设计实践，这种差异是体现设计民族性的本根。而体现这种差异的独特性与民族性的载体就是语言，语言是地域性文化创造的重要成果，是地域文化的非物质性边界，语言的诞生是智者创世的思考行为的结晶。

设计的思维与思维的设计的核心是思考，独立的思考力是设计的立足之本，只有思考才能发现问题。设计的存在价值是关注社会性问题，以学科知识为依托进行问题研究并提出有效的解决方案。有些问题可以相对明确地解决，而有些问题却没有准确答案，只有不同的思考方式。

## 第二节 / 西方哲学

首先介绍本体论、知识论和方法论的层级关系以及社会科学的三大途径，以便于理解西方哲学的发展脉络并对中国哲学思想进行比较性理解，同时也为传媒维度部分的内容奠定基础，如下表所示。

**本体论、知识论和方法论的层级关系**

| 本体论 | 探索世界存在的本质是什么 |
|---|---|
| 知识论 | 探索如何了解本体论所界定的"存在" |
| 方法论 | 了解的方法 |

**社会科学的三大途径**

| 实证主义 | 本体论：课题存在的真实主体独立于我们目前所能理解的观察范畴 |
|---|---|
| | 知识论：这个客观、未知的主体可以通过直接观察探究真实，是经验主义的感知方式（五感） |
| | 方法论：通过实验法、科学验证、统计分析等方法来确认最终结论解释跟事实很接近 |
| 诠释主义 | 本体论：不存在"客观存在的真实主体"，所有存在的本质都来自主观的社会建构 |
| | 知识论：认为科学研究并非探究真实，而是理解、建构社会认知和诠释社会现象的内在结构 |
| | 方法论：通过访谈、观察、文本分析等质性研究方法去诠释、理解所研究的社会构建 |
| 实存论 | 本体论：认同存在客观的真实主体，认同实证主义立场 |
| | 知识论：不认同实证主义对真实主体可被直接观察的论证，接受诠释主义的立场，审视观察的现象究竟是表象还是事实 |
| | 方法论：采取质量混合法进行优势互补 |

西方哲学诞生的重要条件是思想自由，需要体现对人的"终极关怀"，有相对闲暇的时间、公开的活动和平等的话语权，而这三个因素在中国封建社会形态中相对不足。希腊理性的诞生的确在很大程度上得益于希腊文明的"中

断"，因极少受到传统的束缚和限制，使新思想的产生和传播有了一个比较自由的空间。希腊的经验主义哲学和解决问题的方式是就事论事，这种思维习惯是应运而生，认为世界的本原是水、土、火、气。世界各民族文明中都有水神，水是生命的必需品，注重水的流动性、易变性、可塑性和生命原则性，是以"无定形"为主要出发点。而在其对立面的"定形"本原论则以毕达哥拉斯学派和爱利亚学派为代表，它们追求秩序，认为"数"是万物之源，万物中普遍存在着数学结构，这是一种非常理性的思维方式，数据有一种佐证、透视的特征。爱利亚学派的代表巴门尼德为西方哲学奠定了基本的思维方式（即通过理性认识的方式认识万物的本质），使理性与自由成为西方哲学发展的两个核心。

## 一、理性与人的主体性

柏拉图认为在人的灵魂中最重要的部分是理性，柏拉图学园的大门上悬挂着"不懂数学者不得进入"的标语。他通过"洞穴喻"来区分假象世界（假象世界→可感世界→现象）和真实世界（真实世界→理念世界→本质），其目的是要人们去关注众多、相对、变动、暂时的事物之外的那个单一、绝对、永恒的理念，并从中获取真正的认识。这种理性思维延续到亚里士多德时发展为"以数学作为演绎科学的典范，为哲学家们构造哲学体系"。晚期希腊哲学因连年战乱而使人们陷入对"生与死"等人生哲学问题的思考，其以伦理学为核心，以灵魂安宁或生活幸福为主要目标，但是仍以逻辑学为工具，物理学为基础，伦理学为目的，且伦理学依然是理性的伦理学。芝诺探讨认识论问题的目的是为伦理学提供理性的基础，即使是到了新柏拉图主义（理性精神的衰落和向神学转化的必然性），从某种程度上来说这依然是理性的一种表达方式。"静观""解脱""舍弃"亦是希腊哲学根本精神——"爱智慧""尚思辨""学以致知"的探索精神的体现，在某种意义上，希腊哲学精神是一种乐观主义的悲剧精神，主题是"命定""必然性""规律"。而希腊人对现实生活保持的乐

观向上的积极态度则形成崇尚知识的理性主义和人文精神，这种思维延续到文艺复兴时期变为提倡普遍的、有独立思考能力的探索精神，即科学精神。在三大发现（人的发现、科学的发现、地理大发现）的光环下肯定人生的价值和现实生活，这是挣脱束缚并重新审视自身的意识觉醒，正如《蒙娜丽莎》开启了一个"光洞"，宗教改革是反对中世纪教会力图垄断拯救灵魂的权力，以追求自由为根本内容，这一切都是在酝酿近代哲学的曙光——主体性的觉醒。

人的主体性使得人在与自然的关系上获得优胜话语权，例如在希腊哲学中人是自然的一部分，而在近代哲学中人则是自然的主人。启蒙主义运动是通过科学和知识使人摆脱内与外的限制和束缚而获得自由，从而促进社会进步的显性结果。理性被理解为科学理性，并被法国哲学家、科学家笛卡尔认为是近代哲学三大发现中的知识或科学的发现。近代哲学不仅关注自然科学的问题，还形成了系统的认识论和自然哲学理论。在"我思故我在"的主体性原则中，我们唯一能确定的是"我"的存在，而非万事万物都依赖于"我"而存在；"我思"具有划时代意义，它为近代哲学奠定了反思性、主体性原则和理性主义等基本特征，因而标志着近代哲学的开端。反思"人"的主体性、理性等问题是为解决哲学问题，而其前提在于解决方法论的问题。在此有必要提一下笛卡尔的四条方法论原则：一是对问题的描述清楚明白，无可置疑；二是用分析方法将对象分解直至不可再分；三是采用综合方法；四是把一切情况尽量完全罗列加以审视，确保并无遗漏。

通过理性演绎法进行理性直观和逻辑演绎的前提都是基于"人"，独立思考是人的特有属性，在笛卡尔的理论体系里成为"普遍怀疑"，即只有"怀疑的怀疑才无法被怀疑"。怀疑成为一种确定思维的工具，也是人类彰显主体性特权的工具，其目的是区分主客地位。主客关系在斯宾诺莎看来是关于善的相对美（感性）与绝对美（理性）的论述，是经验主义和理性主义两条哲学理论主线，也是自由与必然的"较劲"。莱布尼茨针对"自由与必然之间的矛盾"

和"不可分的点与连续性之间的矛盾"这两大迷宫,在机械论的实体观无法解释许多经验事实亦不能说明生物的运动变化的情况下,他认为应该从质的角度出发,从能动性的角度寻求一种单纯的、无形体的永恒实体作为万物的基础。在进一步研究机械论后,莱布尼茨逐渐形成了"单子论"。所谓"单子"就是客观存在的、无限多的、非物质性的、能动的精神实体,是一切失去的"灵魂"和"内在目的",由"单子"的整体连续性所造成的"预定的和谐"成为他解释宇宙秩序的基础。这是一种尝试,在一定的假设前提下会有一定成果,而将其扩大后的英国经验主义代表洛克的"白板说"则是另一种观点。其认为一切源于经验,而人的心灵像一块白板,一切记号和观念都源于后天的经验。该观念有两个方向:一是对外的感觉(外感觉),二是对内的反思(内感觉),心灵通过感觉与反省接受观念。洛克对观念进行了"简单观念"和"复杂观念"的区分,将物体的性质也分为"原始性质"和"附属性质",把知识从高到低依次分为直观、记忆、感觉三个等级,但是并没有给出令人信服的区分标准。

后来,洛克的学说被贝克莱和休谟继续发展,贝克莱对洛克的经验论进行改造,清除其哲学中的唯物主义,试图从经验论的立场证明上帝的存在,而休谟认为解决问题的关键在于对人性的研究。最终,经验主义成为欧洲的两大主流哲学思想之一。

## 二、主体性的理性批判

工业革命时期的生产力飞速发展,生产关系与生活关系的转变使批判精神被抬到哲学的桌面,被称为康德的"哥白尼式的革命"——"首先应当破除那些独断的观念,也就是未经审查就盲目地相信某种教条的成见,必须要树立某种批判精神"❶。哲学的任务在于理解存在的东西,因为存在的东西就是理性,以思辨的语言把握并表现伟大时代的精神被称为批判哲学。康德批判哲学的形成建立在休谟和卢梭的思想基础上,是基于"理性与自由的冲突"的思考,而

---

❶ 张志伟. 西方哲学十五讲. 北京:北京大学出版社,2017.

理性主义的重头戏是"科学理论的实质是机械决定论的自然观",因此,康德必须面对科学主义与人文精神关系的问题,即"在一个严格遵守自然法则的世界上,人究竟有没有自由,有没有独立的价值和尊严"。思考这个问题的过程是对理性认识能力的分析,而康德对理性认识能力的批判是其哲学思想的基础——用以弘扬理性为目的、理解人为核心的先验哲学拉开现代性的序幕。现代性态度认为自由是启蒙的条件,启蒙运动就是人类脱离自己所加之于自己的不成熟状态(不成熟即不经别人引导,对运用自己的理智无能为力),在此背景下公开运用自己的理性。康德的三大批判理论及其建构如下所示。

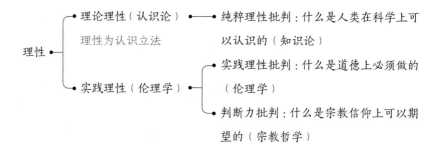

理性为道德立法:作为决定意志的根据,自主地为道德立法,自由意志的存在目的是自律(行为者的道德责任),突显现代西方现代性的人文主义与个体主义精神,强调"人是目的",彰显人的价值与尊严

立法的过程是康德哲学"主体性"意识的建立过程,论证了人作为自然与道德主体的最高地位,即通过奠定人的根本意识、人的主体性、人的自我确证三步确立现代性。康德认为人的合理性并非来自神,应通过哲学论证为宗教变换新的思想基础,即通过批判上帝的存在而在理论上否定神。他认为"上帝是主观上必要的假设",应通过肯定上帝存在的必要性(一切事物存在的根据)来构建理性神学,最终达到将宗教改造为理性的、道德上的宗教的目的。

在《判断力批判》的论述中，康德对美的本质有重要论述，他认为美的本质是主观的、纯粹的形式，是对美感的分析。

质：美是无利害无功利的，"自由的愉快"
量：没有概念的普遍性，"人人共通的心意状态"
关系：美是没有目的（内容无目的）的目的性（形式的合目的性）
样式：没有概念的（"共同感"）必然性

人为自然立法、为知识立法、为道德立法，以判断作为知识的基本单位进行一系列的实践（关系分析等）建构表象世界，在所有的表象之后，有一个被康德称为"物自体"的并不能被精确感知的存在之物。文化是人自由地运用一切自然目的的能力的产物，是人的主观形式在客观世界中的实现。在"使自然人化"的过程中，就形成了一个"人化的自然"（文化世界）。

知性——自然的合规律性——自然人
判断力——自然的合目的性——文化人
理性——创造的终极目的——道德人

在现代性的问题上，康德从"应当"（主观性）角度进行论述，而黑格尔则从"如何"（客观性）的角度进一步论述。黑格尔将理性抬高到"世界的灵魂"的高度，赋予其本体论地位，即康德认为理性是人为自然立法，而黑格尔则认为这是事物的本质和规律。为了论述理性是世界的本性，黑格尔用"思有同一"（即思维和存在的统一），通过理性与存在同一性的辩证法，即思辨逻辑的三个阶段（正、反、合）进行阐述。

| 思辨逻辑的三个阶段 | （正）知性阶段：把握事物的孤立状态，抽象同一性原则 |
| --- | --- |
| | （反）辩证或否定的理性阶段：知性有限扬弃自身，向对立面转化，事物的内在矛盾在相互转化 |
| | （合）思辨或肯定理性阶段：把握各对立面的统一，从对立面中把握对立面，否定中把握肯定 |

毋庸置疑，黑格尔辩证法的思辨逻辑对后续学科发展与理论建构产生了深远影响。从设计学角度来说，"在关系中认识问题并分析问题"是设计实践过程中定位与判断方向正确与否的关键，更是开展下一步工作的基础，还是设计学播种发芽、开花结果等过程的土壤。设计者在这种思维过程中关注事物的状态，注重分析事物的变化，以对立统一的视角去分析与预测，并进行有效的设计行为。由此看来，不难理解为什么设计学专业教学如此依赖社会学、传播学、工学、历史学等研究方法。在黑格尔的理性与存在的同一性中将理性作为事物的本质与规律，即将理性作为现实性的标准——"存在即合理""凡是合乎理性的东西都是现实的，凡是现实的东西就是理性"。存在有两种状态，即现象和现实，其区别在于"象"与"实"，黑格尔认为前者因其无必然性所以不合理，后者是在展开过程中表现为必然的东西，具有现实性。

## 三、理性与自由

韦伯将现代性的特征称为理性化，他对理性化的现代性分析有助于我们理解现代社会运行的构成，也更加有助于我们深刻地理解"理性"与"自由"这对天平两端的砝码的"博弈"与"沉浮"。韦伯认为理性化是资本主义精神的内核，工业革命开启了一扇门并通过技术进步释放出两种能量：一是大大提高了生产力，改变了生产方式和生活方式；二是通过一系列的制度设计等行为将原本的追求理性与自由变为用理性扼制自由。

确认理性化作为现代性特征的地位，首先，从伦理层面或者从意识形态方面将旧教伦理转换为新教伦理，即由"信神"转移向"拜物"，或者说是从宗教伦理转向世俗伦理。就像富兰克林的名句——"时间就是金钱"，资产阶级认为人的天职就是为职责而努力工作，通过主动劳动完成灵魂的救赎，将敬业精神作为新的责任，而非中世纪培养的吃饭、睡觉、念经、禁欲苦修等意识，默认资本主义精神的理性化层级管理行为，这种管理行为模式通过三重行为方式进行。

*经济行为的理性化：簿记方式*
*政治行为的理性化：行政管理的科层化和制度化*
*文化行为的理性化：世界的"祛魅"过程，即世俗化过程*

由此可见，韦伯的"现代资本主义精神"是指在新教伦理与理性主义影响下的现代资本主义社会的观念意识与行为方式，也就是现代性。通过解除原有的禁欲意识等障碍，证明劳动分工的正确性，打破了对获利的束缚。为了促进消费，通过消耗生产力来提高生产量，人口生产再次成为被关注的核心话题，禁欲的目的之一也是促进人口生产，快速扩充生产者和消费者阶层。

经济行为、政治行为、文化行为的理性化表现为经济理性化、政治与社会理性化和文化理性化。经济理性化以计算为基础（即量化），以市场交换，货币的普遍使用，生产劳动的组织与工厂纪律、制度、技术等为主要内容，对技术的发展更加依赖，同时也促进了技术的强势地位。政治与社会的理性化表现为规范、严密的权能系统，使运作具有可预测性，它推动现代知识和科学技术的发展，使社会系统越来越复杂，社会分工越来越细化，诞生了很多新专业。以专业知识发展和构建的专家系统成为具有话语权的阶层，行政管理越是专门化，官僚制就越非个人化。文化理性化的过程如下所示。

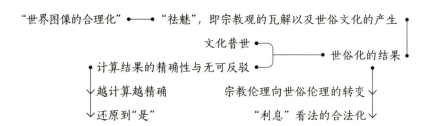

由此，可以看出现代性的冲突主要表现为"文化合理化剥夺了意义，社会合理化窒息了自由"，形式的合理性与理性的实质产生冲突，"合理性"是韦伯在方法上借以把握行为性质的一个"关系概念"（也是"评价性概念"），即行为与目的的因果关系有效则合理，行为与信仰关联的逻辑关系一致则合理。日趋严格的行为系统被逐渐完善，其管理的先进性与功效原则的日益量化严格地规定着人的行为，如同海德格尔提到人的存在状态——"座架"，其中的人机关系被重点论述。

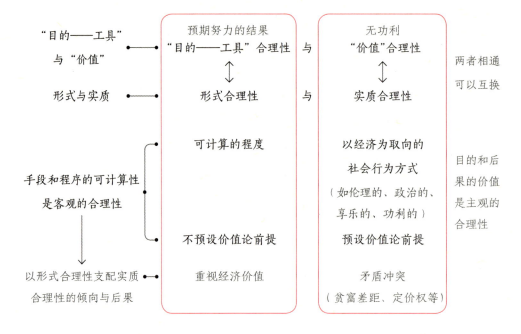

## 四、重新思考人的存在

过度的理性化如同一场戏剧——追求自由却丧失自由,引出人们对理性的重新审视,尼采"重估一切价值"的思想由此应运而生。尼采的现代性批判在本质上是对现代人的批判,他认为现代人的思想方式与行为方式缺乏意志力。尼采发展了黑格尔"人就是自由意志"的论述,认为人的本质是生命意志而非理性,意在寻求一个"理性的他者",即艺术的"酒神精神"来替代宗教与理性。尼采把理性与逻辑相联系,认为"理性本质上是对逻辑的迷信"。

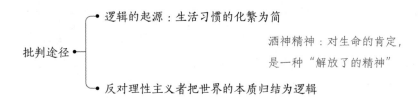

尼采的"重估一切价值"是对现有价值的评估,该思想认为现代人精神颓废的状态是现有道德价值体系造成的,由于人的逆来顺受使人丧失自己的意志而成为"末人",其目标是颠覆基督教的道德观念成为"超人",该思想有两个支撑。

权力意志:生命的本质是对价值进行重估的运作者
重估一切价值:是权力意志所要从事的基本活动,是前提条件

尼采认为艺术是对人类的救赎,并希望用艺术取代两种道德观(道德哲学与宗教道德),因为艺术有益于生命力的提升,是生命最强大的动力,而生命力才是衡量一切道德与价值的标准。尼采通过对现代性进行批判拉开了后现代的序幕。

海德格尔从人的存在出发，论述现代性与存在的意义。他认为人的存在是对人在关系体中的被动问题的思考，或者说是对为塑造人的主体性而最终获得被动存在的问题的思考，人被技术统治而"无家可归"，虽然创造了大量的物质财富却"贫困潦倒"。这种主客关系被海德格尔称为"世界成为图像"，是表象与被表象的关系，这种关系还可以被理解为是一种征服关系的世界观。科学的本质在于研究，通过选题、筹划、产出等逻辑严谨的环节把科学界定为一种"表象"的方式，将所研究的东西（存在者）对象化，视之为加以摆置的对象，并赋予其主客体对立的关系。海德格尔将这种关系称为"座架"，它既是工具属性，又是人与周边的存在者发生关系的方式，也是技术的本质。海德格尔希望把人们从技术崇拜引向艺术崇拜，他认为解决问题的方式是"解蔽"（真理），而艺术是展现真理的最好方式，它不仅具有审美价值，还能帮助人们摆脱现代性的控制。海德格尔以"座架"为例揭示现代技术对人类生存的威胁，以此唤醒对人的尊严的关注，宣告主体性形而上学理论的终结。在解决人的"无家可归"时，海德格尔只给出了朦胧的回答，并引用了荷尔德林的名言："诗意般的栖居"。除了韦伯的计算性思维之外，注重"沉思之思"（即特有的并思索一切存在中起支配作用的那种思想），最终归于神秘主义，埋下更深的虚无主义的种子。

福柯在面对这种过度理性而后又极力批判的过程时，肯定了这种思考的价值，他认为这是一种"哲学质疑"的态度，是哲学的精神气质。他再次肯定了启蒙运动的意义，并将自己的哲学思考模式与质疑方法同启蒙精神（即现代性的态度）的接续作为其理论的落脚点。福柯分析了现代性的合理性作用与其所付出的代价，肯定理性所具有的"自我创造性"以及由此产生的体现在科学文化、技术装备、政治组织等方面的"合理性形式"，包括支配着知识的类型、技术的形式和政权统治模式。"权力－知识"在现代主体中的内化，即某种权力使个人成为主体，生产性通过话语生产（道德话语、知识话语）实现权力与真理相结合。福柯思考的方式有两种，一是通过"谱系学"的研究方式去

把握事物之间的关系，二是通过"考古学"的研究方式去设法得出作为历史事件而得到陈述的那些有关思想与行为的话语，从经验性、历史性的事实中得出有关人的真正认识。福柯的"全景式监狱"的观看结构是对现代社会控制系统的一个隐喻，为现代社会的信息传播模式、信息空间、大数据等思考提供借鉴意义。

## 五、现代性与后现代性

随着对理性更加深入地思考，现代性的合法性开始被质疑，由科技发展造成的人类精神与物质的双重焦虑以及欧洲经历的政治现实，都证明了合法性丧失的事实。现代性的单一性和统一性是快速复制的结果，是一种减法行为，即用普遍原则统合不同领域形成某种普遍的思想意识与价值规范，从而为制度的认同与权力的运作提供合法性的基础，最终导致总体性的产生，利奥塔称之为"元叙事"或"宏大叙事"，由此拉开了后现代的序幕。《三国演义》开篇有一句话："天下之大，合久必分，分久必合"，从某种程度上来讲，如果说现代性是合势，那么后现代性就是分势。后现代反对单一性和普遍性，提倡差异化与多样性，其合法化模式的基础是语言游戏。

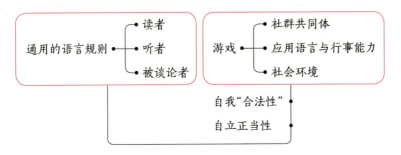

叙事知识语用学和科学知识语用学

科学依靠叙事获得合法性，叙事宽容科学

维特根斯坦的语言游戏说有三个基本规定：游戏者之间的契约的产物、没有规则就没有游戏、每一种言说是"一种走法"，利奥塔从中引出两条规则。

- 方法的总体构成原则（言语行为的竞争性）
  "言语如同战斗"
- 社会联系由语言游戏的"走法"所构成
  结合关系（契约）的合法性问题
  将社会结合的本质解释为某种语言游戏（类比）

维特根斯坦认为游戏除了约定性和规则性之外，还有不同游戏之间的异质性、平等性，游戏判定无标准性和无法比较等特征。这存在着一种悖论，即追求共识的同时又要注重差异。语言具有地域性特征，不同的地域对语言的使用有所不同，所以游戏规则具有局部群体认同性，求同存异是其最理想的状态，如同罗尔斯的公共理性思想。

吉登斯从现代性的性质分析出发，提出了超越"左""右"的"第三条道路"理论和"全球世界主义秩序"的政治框架。他认为现代性属于"制度性的转变"，应从制度性秩序、文化性秩序、生活方式秩序三个方面进行分析，其现代性的外延最终形成全球化，而其内涵则是"我该如何生活"。

现代与传统不同，传统具有时空一体的特征，是在场性和周期性活动，即"以前如此"与"本当如此"重合一致；而现代是时空分离，通过社会系统的再生产重构现代生活方式。在转型时期，反思性成为现代性突出的需求和特征，并成为现代性的内在动力。

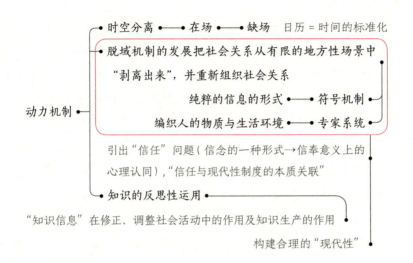

运用这种动力机制的结果就是全球化。全球化是现代性的一个"根本性后果",现代性一方面表现为全球化这一外延上的扩展,另一方面表现为人的观念、素质与生活方式的改变。可以从三种角度对全球化进行解释:从社会关系角度来说,是从事件的"互动性"角度看待此种关系的强化;从时空的转变与延伸角度来说,是世界本土主义的形成;现代性导致的社会活动的全球化可以被看作是一个真正的世界性联系的发展过程。而文化全球化局面的形成以及通信技术和媒体产生的全球化影响,使信息传播被看作是现代性制度的全球性扩张的根本因素。詹姆逊在分析后现代性与晚期资本主义逻辑时论述了新型社会特征,如下所示。

新的消费类型;
有计划的产品换代;
时尚和风格急速起落的转变;
广告、电视等对社会的渗透;
市郊和普遍的标准化对过去城乡关系之间以及中央与地方之间紧张关系的取代;
后现代主义文化思潮

后现代文化的主导形式（或总体的文化特征）具有空间化、平面感、碎片化、非线性、断裂感等特征，现代性是一种叙事类型或者说具有某种解释功能，而后现代性则是一种"拼贴"和"挪用"，它能够搭建快速、刺激的视觉盛宴。就像时尚是有计划废止的作秀，广告是通过劝服塑造消费的意识（品牌传播理论和市场营销理论的核心都是为劝服顾客进行购买行为而设计的），商业销售空间设计是为了营造消费体验空间（生产消费欲望的机器）。鲍德里亚在《消费社会》中的分析非常精辟，通过"拟像"在商品消费的同时满足了欲望又制造了欲望，像宗教机制一样建立了"商品拜物教"。这种内化的文化品性构成了后现代的文化主导形式（这是詹姆逊思考的切入点），通过研究社会支配性价值规范的观念从而加深对文化领域的真实功能的理解，具体世界里的诸种现象以镜像的形式折射出意识形态塑造的目的。詹姆逊为后现代文化的病状下了诊断，认为后现代主义的主要特征是文化商品化，艺术作品、理论等成为商品；文化浅薄，无深度感，专注符号、文本的肤浅意义；主体、自我及其情感的消失。

经历了构建到丧失，主体性又迎来了重建的问题。哈贝马斯认为主体性主要是两个方面：个体行为权力的自由和思想、精神之本质的"反思性"活动，即"自由"与"理性"。语言中蕴含着一种双向理解的模式，它通过交谈来达到相互理解的目的，从语言范式中引出一种相互认同的主体间性的结构。以黑格尔的"绝对理性"为前车之鉴，哈贝马斯认为双向的交往是最合理的。他的理论具有强烈的乌托邦色彩，将韦伯的"认识－工具理性"的单向性转向了"交往理性"，即注重主体与主体间的交往自由，并以此为前提获得自身的认同。这意味着行为范式的转变，即从目的行为转向交往行为，也意味着策略的转变，即由对客观自然的认识和征服转变成与其构建一种互动并达成共识。交往行为和生活世界是一对互为补充的概念，生活世界是交往行为培育的结果，交往行为反过来又依赖于生活世界的资源。哈贝马斯认为生活世界的资源有三种，如下所示。

意图 | 设计的哲学维度

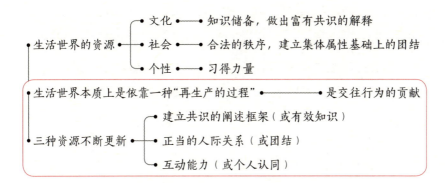

　　哲学是一门关于思考的学问，思考是认识自身与外界并理解两者关系的方式，从早期希腊哲学认为世界的本源是水、土、火、气，到毕达哥拉斯的万物皆数，再到人与自然的合一；从人的主体性的塑造、丧失到重新思考；从现代性到后现代性……这一系列过程都是思考的结晶，从某种角度来说，这些都是对希腊神庙上刻着的"认识你自己"这句箴言的一种回答，是对"我是谁，我从哪里来，要到哪里去"的一种哲学实践。对于现代设计来说，设计具有未来性和时间性，不同的时间点有不同的问题需要思考，独立思考与问题意识是必备素质。例如现今我们生活在人造的"第二自然"中，人工智能便成为思考的热点——人的身体被植入设备以解决某些功能障碍，那么，人被改造到什么程度就不能算作人类，复刻生命的技术是否应该受到限制，机器人一定要长得像人吗？这些问题在"后生命"第二届北京媒体艺术双年展上被提出，我们需要思考生活空间中涌入的新元素并将其纳入秩序，薛定谔在《生命是什么》一书中写道："高等动物以摄取'秩序'为生，因为被它们当作食物的具有复杂结构的有机物中，物质的状态是极为有序的。新生物进入已有的秩序圈并发挥自身作用，思考是认知它的最好方式。"

## 第三节 / 中国哲学

　　西方的哲学发展思路与中国的思想演变不同，西方是不断地探索，尤其是文艺复兴之后的哲学历程，经历了诸多跌宕起伏的发展与变革，如从现代哲学经历实证主义、唯意志主义、新康德主义、马赫主义、生命哲学、新黑格尔主义、实用主义、分析哲学、新托马斯主义、人格主义、现象学、存在主义、弗洛伊德精神分析、哲学人类学、结构主义、哲学释义学到当代科学哲学等思想的演变。在政治、经济、社会、技术等因素的综合影响下，哲学的发展与当时的社会性问题同步，从某种角度来说，哲学是对社会性问题思考的结果。而鸦片战争之前的中国思想演变则呈现一种在横向层面不断扩展的趋势，在两千多年的历史发展过程中有过资本主义萌芽，也有过文化艺术的辉煌局面，但是最终呈现出非常稳定的结构性，即在一个横断面上深入发展，呈现出不同的文化演变面貌。

西方艺术发展演变示意图　　　　中国艺术发展演变示意图

　　美学作为哲学的分支，从属于哲学体系，东西方美学的比较大致如下。

东西方美学的比较

| 东方美学 | 西方美学 |
| --- | --- |
| 重表现、重抒情，发展了意境的理论 | 重再现、重模仿，发展了典型的理论 |
| 偏于伦理学，侧重美与善的统一 | 偏于哲学认识论，侧重美与真的统一 |
| 偏于经验形态，带有直观性和经验性 | 偏于理论形态，具有分析性和系统性 |

中国思想的发展源点可以从轴心时代的老庄学说和以孔子为代表的儒家学说开始，从某种程度上来说，老庄学说的核心思想是中国绘画精神的一条主线，而儒家学说是意识与行为的主流形塑体系之一。这个时期的学说被冯友兰先生称为"子学时代"，也是"大解放之时代"❶。春秋战国时期的"百家争鸣"是解放思想的现实显现，这次思想运动既解放了商周时期的"贵族政治"❷体系，也确定了中国封建社会时期的社会组织与社会结构，而且表现得非常稳定。叶朗先生在《中国美学史大纲》中将中国美学史分为四部分。

中国美学史发展演变

| 中国古典美学 | 发端——先秦、两汉 | 老子、孔子、庄子、荀子等 |
| --- | --- | --- |
| | 展开——魏晋南北朝至明代 | 南北朝：谢赫、刘勰 |
| | | 唐代：意境说 |
| | | 明代：李贽、汤显祖 |
| | 总结——清代前期 | 王夫之、叶燮、石涛、刘熙载 |
| 中国近代美学 | | 梁启超、王国维、鲁迅、蔡元培、李大钊等 |

## 一、第一次分势奠定思想基础

老子美学是中国美学史的起点，老子提出了以"道"为中心的哲学体系，并围绕哲学体系建立了"气""象""有""无""虚""实""味""妙""虚静""玄鉴""自然"等中国古典美学体系，这对于中国古典美学形成自己的体系和特点产生了极为巨大的影响。

---

❶ 冯友兰.中国哲学史.重庆：重庆出版社，2009.

❷ 贵族政治：有政权者即有财产者、有知识者；政治、经济上之统治阶级即智识阶级，所谓官师不分。

"道——气——象"体系

| 道 | 理念层面 | 原始混沌,产生万物(宇宙发生论:道生一,一生二,二生三,三生万物,万物负阴而抱阳,冲气以为和); |
| --- | --- | --- |
| | | 无意志、无目的自由运动; |
| | | 有形与无形的统一; |
| | | 唯物论的倾向 包含"象""物""精"(气),是真实的存在 |
| 气 | 行为层面 | 生、活、灵、虚 |
| 象 | 表现层面 | 体现"道""气",象罔(有形与无形) |

中国古典美学认为,艺术家必须在自己的作品中表现宇宙的本体和生命(即"道"与"气"),这样的艺术作品才具有生命力,即"气韵生动",这也是中国绘画的最高美学法则。追求"生",即追求"实"与"虚"的整体表现,"虚"在表达阶段表现为留白,这既是一种适度行为也是一种自我约束力,只有做到"有""无"统一和"虚""实"统一,天地万物才能流动、运化、生生不息,这是中国古典艺术不同于西方古典艺术的重要美学特点。

老子将审美主体对审美对象的感受用"美""妙""味"三字进行描述。"美"相对于"丑"而存在,在形式感上追求自然的拙朴,表现为一种光而不耀的审美理想。"味"是一种综合的审美标准,即有味道、有意思,给人一种"妙"感,无法用言语明确描述,这体现"道"的无规定性与无限性。体悟"道"需要有修行之法,由此引出老子"涤除玄鉴"的思想。

**涤除**:洗除尘垢,即洗去各种主观欲念、成见和迷信,使头脑变得像镜子一样纯净、清明

**玄鉴**:"玄"是道,"鉴"是观照,"玄鉴"就是对道的观照

"涤除玄鉴"明确了"道"作为认识的最高目的，一切观照都要深入到万物的本体和根源，更重要的是提出排除主观欲念和主观成见，保持内心"虚静"的思想，这是一种"内观"的修行法门，庄子提出的"心斋""坐忘"便源于此。东西方的思考方向由此开始区分——"内修与外寻"，西方向外求真，东方向内求道，老子的学说为中国后世艺术领域的发展奠定了理论基础。

庄子认为一个人要想游心于"道"就必须经历一个修养的过程，他把这种"无己""无功""无名""外天下""外物""外生"的精神状态称为"心斋""坐忘"。其核心思想是通过个体的内修和内省，从内心彻底排除利害观念，而这种观念显然是不正确的，它必然走向宿命论，因为其否定了人的主观能动性，在论述自由的时候否定了自由。康德的"审美无功利性"与庄子的自由学说有很多共同之处，如它们都是对审美主体心理的分析，并且重视审美态度和审美情感。其区别在于庄子的理论出发点是其人生哲学，而康德的理论出发点是"批判哲学"；庄子认为审美主客体是相融的，即达到"物我同一"的境界；而康德认为审美主客体是彼此分立和对立的，这也是东西方文化根性上的区别。

"外天下"（排除对世事的思虑）——"外物"（抛弃贫富得失等各种计较）——"外生""朝彻"（把生死置之度外）

孔子哲学体系是形成"礼"的行为体系，"审美和艺术在人们为达到'仁'的精神境界而进行的主观修养中能起到一种特殊的作用"[1]。因为艺术教育和社会风俗间有着重要的内在联系，所以孔子十分重视和强调美育，他提倡艺术必须符合道德的要求且必须包含道德内容，以达到"美"和"善"，"文"和"质"的统一，即形式与内容的统一——"依仁游艺"。孔子认为"如果一个人缺乏纹饰（质胜文）就会粗野；一个人单有纹饰而缺乏内在品质（文胜质）就会虚浮，'美''善'统一，在一定意义中是形式与内容的统一，即'文质

---

[1] 叶朗. 中国美学史大纲. 上海：上海人民出版社，1985.

彬彬'"❶。在与审美标准对应的行为方面则提倡"乐而不淫，哀而不伤"（即"和"）"礼之用，和之贵"，继承了春秋时期"和"的美学思想。

从审美主体的心理特点角度出发，孔子用"兴""观""群""怨"四字对诗歌的社会作用进行总结。

兴：诗歌具有唤醒和激发欣赏者在已有的经历与想象基础上的精神感动与奋发

观：诗歌内容是对生活、政治、风俗等社会现实的个人观点的反映，同时也可以"观志"，从诗中看出诗人的志向

群：从现代传播学的角度可以理解为信息流通所建立的社会关系，是群体性的信息传播所建立的意识走向

怨：并非指"怨气"，可以将其理解为对现实社会生活的一种认知态度

孔子认为艺术欣赏活动需要以综合整体思维为前提，是感性与理性、认识与情感、被动与主动、个体与群体的统一，注重艺术作品可对人的精神产生一种净化与升华的作用。这种作用在"比德"中得以体现，如将松、楠等自然植物赋予人的高尚品格，梅、兰、竹、菊等成为重要的绘画题材。"比德"的思想从另一个角度来说既可以是树立榜样，也可以理解为孔子的"大"。"大"是道德范畴，是从道德修养和事业成就的角度出发，如"大夫""大人"等称谓，具有崇高和令人敬畏之感。"知者乐水，仁者乐山"，虽然以水、山等自然美景为描述对象，但是其本质问题依然是社会性，即自然美能否成为现实的审美对象取决于其是否符合审美主体的道德观念。

孟子继承和发扬了孔子的学说，在有关人格美的论述中，孟子认为人生来就有善心但未必有完美的道德，善心是道德的萌芽，还须通过道德的修养发挥自己固有的善性。孔子将道德修养的终极目标"神"化，注重人格美的社

---

❶ 文质彬彬："文"指人的纹饰，"质"指人的内在道德品质。

会良性作用，而孟子则把人的道德修养分为几个等级。

善（可欲）——信（有诸己）——美（充实）——大（充实而有光辉）——圣（大而仕之）——神（圣而不可知之）

"美""善"并不并列，"美"包括"善"，"美"高于"善"

"以道驭技、以技体道"，下面用"庖丁解牛"的方式来理解"道"与"技"，"意"与"图"的关系。

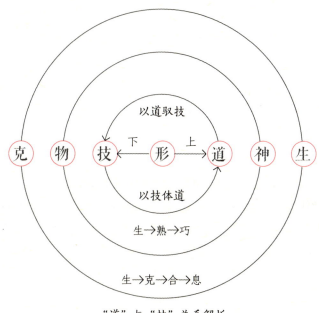

"道"与"技"关系解析

中国古代的辩证思想主要体现在《周易》一书中，而《易传》突出了《周易》中的"象"，并且提出了"立象以尽意"和"观物取象"这两个命题，从而构成了中国古代美学思想发展的重要环节。《易传》借助《易经》的框架，建立了一个以阴阳学说为核心的哲学体系。"立象以尽意"的含义是借助于形象可以充分地表达圣人的意念，在面对"言不尽意"的情况时，可以用形象将其

充分、清晰、准确地表达出来。"赋""比""兴"是对"象"做进一步规定，即"赋"为描述，"比"为比喻，"兴"则是有感而发。在绘画、视觉传达设计等专业中，如何用图像表达立意是非常重要的问题。例如，表达"速度快"的概念可以通过飘动的旗帜、飞逝的路边风景、仪表盘的数值等图像展示；玫瑰花可以传递爱情，而书本则理所当然地代表知识。

"观物取象"即主体通过"观"客体而取"象"。"观"有思考、归纳、再现的思考过程，最终结果是"象"，这里的"象"非表象，而是融入审美主体的主观感受，是一种个人思考成果的视觉化再造。这种再现并不仅限于对外界物象外表的模拟，而是更着重于表现万物的内在精神及宇宙深奥微妙的道理。其方法是"两极的对立统一的视角"，采用"既……又……"的句式，如既"仰观"又"俯察"，既观于大（宏观）又观于小（微观），既观于远又观于近等，这种方法也被奉为中国诗词的创造法则。这是一种完整的思路历程，就像一个人的成熟从某种角度上来讲，可以理解两种截然相反的观念，如同中国古典美学把美分为阳刚之美与阴柔之美，刚柔并济，这不仅是传统美学，而且是融入中国人血液里的文化。中庸之道强调可"偏胜"不可"偏废"的思想，"偏胜"有"神""妙"之效，"神"能把握事物变化的脉搏并能预测事物的发展趋势，庄子思想中的"神"更加注重把握事物变化发展的微妙规律后获得的一种创造性的自由。《易传》中"知几其神"的思想引发了中国古典美学的一个重要审美标准和审美理想，其"修辞立诚"的思想引发了中国古典美学关于诗品和人品的统一观。

中国古典美学体系中非常重视"气"的范畴，《管子》四篇（《心术上》《心术下》《白心》《内业》）中提出的"精气说"是美学史发展的重要环节。

老子"气"——《管子》"精气说"——荀子——汉代王充"元气自然论"——谢赫"气韵生动"

"道""气""精"是一个概念，这是一种极细微的物质，它没有固定的形式并到处存在，而且随着流动变化产生出各种具体的东西——说明宇宙的统一性在于其物质性。《管子》四篇中认为人是由气产生的，人的精神也是由气产生的，因此人是禀受精气而生的，一个人所拥有的精气越充沛就越聪明、越有智慧，但如何吸收更多的精气呢？答案是保持虚静，由此引出了"虚一而静"的认识论命题。

虚：排除主观的成见和欲念，也就是"无己"
静：保持心的安静和平静
一：专心一意

《管子》四篇中把认识的主客体区分开，以达到认识客体的目的。想要认识客体首先要注意认识主体本身的修养，其方法是"洁其宫（去掉心中主观成见和欲念），开其门（打开耳目等认识的门户）"，感外物而后应，缘物理而后动，这是"思之思之，又重思之"的艰苦思维过程，也是一个理性的过程，如同老子"涤除玄鉴""致虚极，守静笃"的思想。

谢赫的"六法"[1]中将"气韵生动"排在第一位，"气"为画面中所蕴含的元气，是艺术家幻化的自然的内在生命力；"韵"本指音韵、声韵，"气韵"中的"韵"是就人物形象所表现的个性、情调而言；"气""韵"不可分，"韵"由"气"决定，"气"是"韵"的本体和生命。其中，"气"既是宇宙万物的本体和生命，又是对于艺术家的生命力和创造力的总体概括，这种"气"具有个体性和唯一性，不具备大规模的复制性。

汉代具有较为显著的转折过渡特征（提倡老庄学说），为魏晋南北朝时期的思想绽放提供土壤。王充在《元气自然论》中认为天地万物都是由"元气"构成的，"元气"是原始的物质元素，世界万物因其各自禀受的元气有厚薄精

---

[1] 谢赫"六法"：气韵生动、骨法用笔、应物象形、随类赋彩、经营位置、传移模写。

粗的不同,所以有多种多样的形态;人和万物一样,因所受的元气有厚薄多少的不同,人性也有善恶贤愚的不同。反观西方先哲,同样有世界起源于火、水、气等具体物质形态的说法,甚至还有人认为世界起源于"数"。这种追求准确、实在的思维方式与中国古代思想有着极大不同,由此可以思考一个问题:为什么中国的四大发明之一火药在东西方的实践中被物化为烟花和枪炮的差异,这种在技术渠道上的不同应用可以被理解为"道-技""神-形"的对立范畴。

汉代的形神论中提到"神"是生命的根本,主张神贵于形、以神制形、"形""神"不可分离,可以将西方的"内容-形式"与"神-形"进行比较性理解。顾恺之的"传神写照""以形写神""迁想妙得"❶ 等理论都是魏晋时期老庄哲学在艺术实践中的反映。孟子将"气"上升到道义层面,称其为"浩然之气""配义与道",即一方面要明白仁义之道,具有正确的世界观,另一方面又要不断地去做人应该做的事。

## 二、第二次分势的回归与发展

魏晋南北朝时期是中国封建社会分分合合的重要节点,民族大融合总是带着血腥味。动荡时期玄学大盛,三玄(《老子》《庄子》《周易》)与稳定时期的"礼乐"所起到的"礼辨异、乐趋同"的社会功能不同,此时的魏晋士大夫对自然美的欣赏已突破了"比德"的园囿,将重心由修心转向欣赏自然山水。他们往往倾向于突破有限的物象,追求一种玄远、玄妙的境界,如宗炳的"卧游"。在中国美学史上,刘勰在《文心雕龙》中首次提出"意象"的概念,他对审美意象的分析通过"隐-秀"的范畴进行表达:"情在词外曰隐,状溢目前曰秀。""秀"指审美意象鲜明生动的性质。"隐"有两层含义,一是"只可意会不可言传",它属于"虚"的一部分,是无形,是留白,是文字无法准确描述的,无明确的逻辑关系;二是非线性的,这需要以一定的语境为基础去解读。

---

❶ 迁想妙得:"迁想"是发挥艺术想象,"迁"可以被理解为是一种思维过程,具有动词属性;"妙得"是通过把握一个人的风神,使其突破有限的形体通向无限的"道","妙"字具有形容词属性。

"隐处即秀处",即通过具体生动的形象表达多重情意。这种形式具有相对开放的理解空间,可通过审美意象表达多重情愫,引发观者的想象与联想,达到"妙得"的结果。在文学内容与文学形式的范畴上,刘勰称其为"风骨",这可以被理解为是一种标准或艺术风格,是具有代表性的综合体。从审美意象创造过程的角度来讲,刘勰称其为"神思",在山东有些地区的方言中会运用这个词,如"你神思一下这个事情该如何解决",这里的"神思"相当于思考、筹划、打算。具体到艺术想象活动方面,"神思"具有感性的创造性思维与理性思维统一的特征,在外界刺激下的"兴"感会激发艺术想象力。

## 三、诗、书、画的合意

隋唐时期是中国封建社会的"合"势时期,唐代国力强盛,以求"真"为主导。五代时期的书画美学家提出了"同自然之妙有""度物象而取其真"等命题,从而把"意象"和"气"这两个范畴联系起来。他们认为书法和绘画的意象应该表现宇宙的生气,做到"气质俱盛"(即为"真"或称之为"自然"),也就是说"真"或"自然"乃是"意象"和"气"的统一,这也成为诗、书、画、印合流的重要理论。荆浩的"六要"中用"景"代替了谢赫"六法"中的"应物象形",由"应物象形"到"景"的推移与五代诗歌美学中由"象"向"境"的推移同属一个思想进程,标志着中国古典美学中意境说的诞生。

唐代刘禹锡提出的"境生于象外"是对于"意境"最基本的规定,也是对老庄美学中的"象"、魏晋南北朝时期的"意象"和唐代"境"的发展,王昌龄在《诗格》中将"境"分为三类(按照诗歌描绘的对象进行分类)。

物境:自然山水的境界
情境:人生经历的境界
意境:内心意识的境界

王昌龄还论述了诗歌意境产生的三种不同情况。

**生思**：长期构思却始终未得，由"境"偶然触发"思"而产生新意象

（经长期积累而巧遇天成，如同王国维在《人间词话》中论及的人生的三重境界❶）

**感思**：对已有意象有所感触而创造新意象（"兴"的思维过程）

**取思**：主动从生活中获取感悟，心物相感而创造意象

意境说的核心思想是体现宇宙生命力的"象"，司空图的《二十四诗品》的中心思想是道家精神，他认为诗的意境必须体现宇宙的本体和生命，即"真"。求真的内外合一以张璪提出的"外师造化，中得心源"为修行法门，该理论在宋代的郭熙、苏轼等人中产生较大影响，郭熙的"身即山川而取之"、苏轼的"成竹在胸"等命题皆源于此。郭熙认为山水画家创造的审美意象应当充分体现其独特之处，经过高度提炼和概括后"宛然自足"地表达"意"，从而引发观者的神思。以现代广告设计视角来讲，广告创意应追求"情理之中，意料之外"的效果，以艺术的手法自然地表现主题以完成广告使命。

从画面空间角度来讲，郭熙在《林泉高致》中提出了三远之说，即"深远、平远、高远"。他在《山水训》中指出"山有三远，自山下而仰山颠，谓之高远；自山前而窥山后，谓之深远；自近山而望远山，谓之平远"。这是郭熙对山水画意境的一种概括性总结。"远"与"虚""空""气""道""白"等概念相联系，而与之对应的"近"则与"实""物""显""形""墨"等相联系，这是一种整体的构造思维，山水的形质是"有"，山水的远景与远势则通向"无"，趋向"道"。

以"象"言"道"亦可以理解为以"景"言"情"，宋元诗论家在对"情"与"景"的关系分析中探讨了诗歌审美意象的结构和类型，认为两者相依相

---

❶ 王国维的人生的三重境界："昨夜西风凋碧树，独上高楼，望断天涯路。"此第一境也；"衣带渐宽终不悔，为伊消得人憔悴。"此第二境也；"众里寻他千百度，蓦然回首，那人却在灯火阑珊处。"此第三境也。

生，缺一不可，单有"情"或单有"景"都不能构成审美意象，只有"情"与"景"的融合（"情在景中，景在情中""景无情不发，情无景不生"）才能构成审美意象，如梅尧臣对刘勰"隐""秀"的进一步发挥。

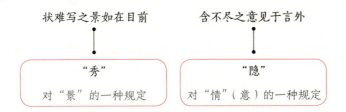

从文本与图像的角度来看，以诗入画是不同艺术门类的相互融合，也是探讨不同门类艺术审美意象的共同性和差异性的问题。宋元时期将"韵"作为艺术作品的最高评判标准，这也是苏轼美学的核心概念。苏轼提出"诗中有画，画中有诗"的理论，即将文本的含义以图形的形式进行视觉化言情，使诗画相得益彰，情景互融，并从创造审美意象的同一性角度追求"诗画本一律，天工与清新"，最终的归宿是"馀意"——"有馀意之谓韵"。从绘画艺术的静态、局部等特征来看，文本的动态意向可作为绘画的有益补充；同时，文本在视觉化方面的不足可通过绘画的视觉性语言得以补足，邵雍在《诗画吟》中提到"诗""画"都可以状物，但各有所长。

"诗"善于状物之"情"（动态）——时间艺术
"画"善于状物之"形"（静态）——空间艺术

视觉传达设计专业的核心课程有包装设计、插画设计、书籍设计、海报设计、新媒体艺术设计等。在暂时不考虑其商业服务性特征的情况下以书籍设计为例。书是一种信息流通的载体，在文字阅读时代文本是主体，有些图书会配上插图以更加明确的方式传递信息，此时，图像就成为信息传递中的辅助性角色。而进入读图时代，随着阅读环境的加速和空间的挤压，图像的地位因

其易读性、视觉性等优点而有所提高，尤其是在印象主义之后，绘画脱离了对文学的依赖，加速了图像的脱域。阅读书籍的行为使文本与图像被置入动态模式，由此，书成为阅读空间与内容空间的桥梁。这种过渡性会呈现一种矛盾统一的特征，例如书的内容本身并无价值——就如同产品一样，产品本身并无价值，只有其具有使用价值时才具有价值。

诗歌的价值在于"馀意"（此处虽然用"价值"来描述，但是有不恰当之处），"馀意"是用"现有"启发"未有"，是对"现有"的整体感悟，即"行于简易闲澹之中，而有深远无穷之味"。那么，如何让观者感受到"馀意"呢？这会涉及审美感兴问题。严羽曾在《沧浪诗话》中提出兴趣说，"兴趣"是指诗歌意象所包含的为外物形象直接触发的审美情趣，这种心理过程被称为"妙悟"，"悟"即吾心，"馀意"即吾心的净化与升华。

明代王履提出的"吾师心，心师目，目师华山"，祝允明提出的"身与事接而境生，境与身接而情生"，王廷相提出的"言徵实则寡余味也，情直致而难动物也，故示以意象"，陆时雍提出的"实际内欲其意象玲珑，虚涵中欲其神色毕著"等命题，皆以艺术家的生活经历为创作来源，即先有入世之深方有出世之思。这里的"思"是一种吐故纳新的美学思潮，反对食古不化。

苏轼美学、严羽的兴趣说等思想为明代的思想解放潮流埋下种子，在明代资本主义萌芽的时代背景下，李贽的童心说、汤显祖的唯情说、公安派的性灵说，以及"情""趣""灵气""胆"等美学范畴被相继提出，其核心思想中贯穿着艺术革新和自由独创的精神。李贽的哲学中带有强烈的思想解放和人文主义色彩，他反对理学家"存天理、灭人欲"的说教，反对用封建伦理道德扼杀人的生理欲望；在美学上，李贽的基本观点是童心说，"童心"即"真心"，这种"童心"并非指先验观念，而是指人们对社会人事的真实感受和真实反应。公安派的性灵说也追求真实的情感反应，强调不受见闻等束缚的人性

（称为"真人"），其追求的"趣"（即"真性情"）是由"慧黠之气"的流动产生的，是"性灵"的抒发。在汤显祖的唯情说中"情"是核心范畴，并追求"情趣成梦"，这是一种思想的解放。与当时的"理法"不同，这种思想具有非常强烈的浪漫主义特点，其理想主义色彩浓厚，在"因情成梦，因梦成戏"的社会追求和"生可以死，死可以生"的人生追求中更注重人性的自然要求，也是人生命力的真实表现。

## 四、些许尝新后的返本重释

明清小说美学中提出了"塑造典型"的命题，对此，金圣叹作出了具有划时代意义的贡献。明清小说美学将"真实"放在评价标准的首位，如脂砚斋认为《红楼梦》的优点在于其真实性，而其真实性在于真实地写出普通、常见的人情世态，写出社会生活、社会关系的情理。其中并不排斥艺术虚构，小说只要能给读者带来审美享受即可，不必要求"实有其事，实有其人"。如"悟空""悟能"两个名字本身就是西游的意义——以修行悟得"空"与"能"，虽然两个角色都是虚构的艺术形象，但却依然真实，其真实的关键在于现实社会具有理解其立意的土壤。小说是浓缩的人间世界，小说家虚构的艺术形象源于生活又高于生活，即"未必然之文，又必定然之事"。

未必然之文：小说的艺术形象是作家的虚构
必定然之事：小说的艺术形象合情合理且具有真实性

叶昼将《水浒传》中塑造的人物的鲜明个性描述为"各有派头，各有光景，各有家教，各有身份"；《西游记》中出场的各种妖怪也大有来头，没被打死的妖怪都有身份渊源，是封建社会的真实写照。孟称舜在谈论明清戏剧时提到，戏剧是社会生活的反映，即"因事以造形，随物而赋象"。

意境的物化与缩影可以从中国古典园林的角度进行解读，园林是"自然＋人工"的综合结果，是进行游玩、看戏、社交等多种活动的场所。园境、诗境、画境在美学上的共同之处是"境生于象外"，通过虚（光、香、影、声）与实（山、水、石、树、建筑）的整体营造，从有限中体悟无限，传递对整个宇宙、历史、人生产生的一种富有哲理性的感受和领悟，如计成在《园冶》中提到的"轩楹高爽，窗户虚邻，纳千顷之汪洋，收四时之烂漫"，其表达的便是一种虚实相映的关系。

明清时期，中国古典美学进入了总结时期，王夫之和叶燮便是其中的两位代表人物。纵观中国传统思想发展脉络，非常稳定，经常总结，有不同于西方的理论建构，个人的"非常"感受并非转化成社会性的"日常"。虽然明清戏剧等文化形式较之以往在通俗化和社会化上有很大的进步，但在社会组织与结构不变的情况下，个体艺术家的"非常"未能如同西方一样进入百姓的日常中。

王夫之美学体系中的"情景说"与"现量说"具有非常明显的总结性特征。"情景说"注重内在统一，即"情不虚情，情皆可景，景非虚景，景总含情""情生景，景生情""景以情合，情以景生。""现量说"具有三层含义，即"现在"义、"现成"义和"显现真实"义。

"现在"义：由当前的直接感知而获得的知识

"现成"义：由瞬间的直觉而获得的知识

"显现真实"义：显现客观对象本来的"体性""实相"的知识（显现真实是一种"物态＋物理"的意合）

叶燮在《原诗》中建立了一个以"理""事""情"和"才""胆""识""力"为中心的美学体系，这是一个相当严密的唯物主义美学体系，和王夫之的美学体系一样，叶燮的美学体系也是中国古典美学的一种总结形态。

叶燮美学体系中的"理事情说"包含艺术本源论和美论（关于现实美的理论）两方面的内容。叶燮认为宇宙万物的本体是"气"，而"气"的流动就是美，现实美与客观"理""事""情"是统一的。

理：客观事物运动的规律

事：客观事物运动的过程

情：客观事物运动的感性情状和"自得之趣"

现实美的创造方法在"才胆识力说"中表达为"人无才则心思不出，无胆则笔墨畏缩，无识则不能取舍，无力则不能自成一家"，其四者关系为："识"为首位；"才"依赖于"识"，艺术家的"才"是对于"理""事""情"的创造性的真实反映的能力；"才"依赖于"胆"，"胆"是艺术家自由创造的勇气，它来源于"识"；"才"依赖于"力"，"力"是艺术家艺术独创的生命力。

石涛的"一画论"也是明清时期中国古典美学总结的重要代表，其核心思想可追溯到老庄哲学，其对"古－我""识－受""法－化""蒙养－生活"等关系的解读对中国后世产生深远影响，如"搜尽奇峰打草稿"等经典名句成为诸多名家艺术创作的铭句。

# 第二章
## /设计的社会学维度

### 第一节 / 设计师的社会性角色

社会学,即"社会的科学",它的研究对象是各种社会关系的总和,是人与人之间、群体与群体之间和制度之间的关系形成的秩序模式所建构的社会结构。设计的责任是针对社会性问题提出解决方案,设计师是承担设计任务的主要角色,设计决策者与设计师都有这种义务与责任去提升每个公民的生活质量,"一个设计师必须对其设计在职业上、文化上和社会上为公民带来的影响负责"[1]。每个设计师在提出问题的解决方案时,都是将个人感受的个体经验向社会性经验转化的过程,是个体的"非常"与群体的"日常"的转化过程,这是设计与绘画的本质区别。设计是一系列逻辑严谨的过程,需要经过不断地论证、修订、完善并最终批量生产的过程,是非常工科的行为,而绘画则是一种个体感受的艺术性表达,其价值在于个体性观点的唯一

---

[1] [美]史蒂芬·海勒,薇若妮卡·魏纳.公民设计师:论设计的责任.滕晓铂,张明,译.南京:江苏凤凰美术出版社,2017.

性，这种独一无二性是艺术家形成的个人符号。

　　凯瑟琳·麦考伊认为设计应作为社会力量和政治力量的重要因素去影响公民，这是将设计放入社会学的范畴进行考量，在保持后现代社会多样性的同时，共享价值体系遭到动摇与肢解，这是一个社会性难题，因为很难在保持共享价值体系的同时又注重多样性发展。在面对消费至上、娱乐至死、伦理恶化等社会性问题时，该如何通过设计对无休止的挥霍浪费行为提出警示，让人保持清醒的头脑和锐利的眼睛，这是设计师应当思考的事情。

　　而这又涉及一个问题——如何既能实现设计职业的客观性又不剥夺个人的信念？现代主义的浪潮将工作与情感无情地分离，现代主义的理想、形式与方法都造成了一种"保持中立"的格局——清晰、理性、无情，做设计如同做化学实验。普适性的设计过程即对工人阶级解剖、实验的过程，这种形式被冠名为"功能主义"。这种功能主义设计无温度、无关怀，一切都是那么精确，通过精确的字体与图形传递无地域特色的信息，无视安全、环境、政治、文化等差异性特征，"这种价值无涉的设计理想是一个危险的迷思"❶。设计师必须破除这种中立的心态，要有独立思维的意识，即对外保持设计的独立性，这与获得生存价值争取更大的空间并不完全矛盾；对内则审视自己的设计成果的社会性意义，购买者并非只要对自己听话的机器，而是需要有温度的向导。例如我们要认真思考人们购买汽车的原因是否是因为公共交通不便？由大量塑料产品构成的世界真的能让人安心吗？试想一下，一个大学校园每天产生多少饮料瓶、快递包装垃圾？

## 第二节 / 设计师的问题意识

　　每一个学科都非常重视研究问题，问题意识在某种程度上可以被理解为危机意识，如果一切无问题则说明运行良好，那么自然就不需要研究。发现问

---

❶ [美]史蒂芬·海勒，薇若妮卡·魏纳.公民设计师：论设计的责任.滕晓铂，张明，译.南京：江苏凤凰美术出版社，2017.

题是一种能力,是一种善于思考的表现,这既是最开始也是最重要的环节,这种问题需要有群体性共鸣,而且这种问题一般是在大家司空见惯的现象上寻找问题,即在"不疑处有疑问"。这种设计思维需要经过长时间的思维训练,通过深入地观察生活与感悟生活才能形成。设计本身是建立一种新的生活方式,搭建一种新的生活关系场,正如索托萨斯所说的那样,"设计是追求一种象征生活完美的乌托邦式的隐喻方式"。

## 一、设计的商业性行为

设计的商业性行为是为了促进消费,消费是生产、交换、分配的最终目的,但是如果一切都是为了消费而进行设计,则会因过度追逐经济利益造成大量的资源浪费。美国福特汽车公司曾为追求利润而进行有计划废止制度,但是仅通过更换汽车外壳的样式和颜色来促进销售,无疑会造成很大的资源浪费。人们制定了一系列制度和行为准则,目的在于保持一种相对的平衡,回想整个社会发展史,如同一个庞然大物在圆木上行走,失去平衡则体现为社会动荡,然后再重新建构。这种建构的过程可以被理解为是一种"搭桥"或者"脱胎换骨"的过程,设计师作为其中的参与者及设计方案的发起者应当注重物质与精神、人与人、人与自然、人与历史、人与社会、人与时间、人与空间、人与信仰之间的关系,建立合适的"尺度"是新一代设计师必须重视的社会责任——"设计思维是我们对于这个世界独特看法的一种表达,创意是宣扬良知和善念的窗口"[1]。设计的善意具有强大的力量,它可以让人感受到温暖并放下防备心以获得心神放松的感觉,设计能使人会心一笑,也常令人带泪含笑,这一切都是被深深触动的自然反应。

设计师也是一个信息消化、吸收、生产、传播的角色,通过设计师主观和客观的意识支配,信息被编入广告、产品、包装等载体中,其目的是获取消费者的认同;从另一个角度来说,其目的是为了取得对消费者的主导权(无

---

[1] 周至禹. 思维与设计(第二版). 北京:北京大学出版社,2016.

论是隐性的还是显性的），列斐伏尔称其为"消费被控制的官僚社会"；德波称之为"以景观控制为显性社会结构的消费社会"。鲍德里亚在《消费社会》一书中对人的奴性处境问题展开了论述，他从经济学领域的商品与人的关系出发，认为商品物构成人的生存空间，而商品物成为海德格尔式反客为主的"座架"，正如同马克思和恩格斯在"物役性"理论中论述的那样。

现代消费控制关系中的暗示意义链依靠消费场所的精心设计而成，1851年建成的水晶宫成为这一系统的开端，超市、展厅、体验店、专卖店、影院等都是其重要成员。灯光辉煌的橱窗、一本正经的模特、动人心弦的音乐、充满提醒口吻的广告、丰富绚丽的显示屏都仿佛在跟你对话，这些构成了一个链条式体系，其内在动机是生产欲望和诱惑——这是无限循环和强制的。由此，消费主导权被牢牢控制，消费的主导者为消费者设立消费秩序，这种消费秩序通过符号意义的指涉性转移而成。设计师绞尽脑汁制作的影像、广告、室内设计、活动等都是为争夺消费主导权编织出的内容，让消费者深信不疑并加入其设计的"商品拜物教"，即由这一系列的场所等最终培育出的消费意识形态。这种消费意识形态被引入相应的认知规则中去解读并认同其所宣扬的所谓的差异性，人们通过消费这种差异性彰显特权并满足内心欲望。

广告是日常生活中随处可见的视觉材料，其本质是通过视听元素传达信息，这种信息会使消费者产生幻象，以"我也应该这样"的姿态将自己代入广告所描绘的场景中。广告中温文尔雅的描述其实内含强大、潜在的驱动力。在铺天盖地的纸媒、反复播映的电视荧屏和随时推送的数字媒体中伪造了一种"消费总体性"，在这种场域中真实被篡改，大众媒介成为主要建构力量的提供者。社会语境中的媒介具有一种力量，可以将信息在瞬间从 A 点传达到 B 点，通过媒介我们能体验到巨大的痛苦和无与伦比的快乐，见识到不同地区的文化差异。我们将这种快速传递信息的主体称之为"网络"，在网络上我们可以做任何事情，动动手指就可完成，例如火炬传递与汶川地震的灾后吊

喧，这使得真实生活空间和虚拟空间难以区分。媒介建构具有双重性，建构自身的同时也在塑造其他事物，而媒介是社会建构的根本性要素。

## 二、以社会学视角思考问题

培养问题意识首先要具备思辨性的头脑，以锐利的双眼去发现问题。其次用整体的、关系的视野去思考社会、经济、政治、文化、技术的发展趋势，以把握大趋势、与时俱进、对问题进行具体定位。再次是研究问题的发生因素，搜集问题背景资料，如为社会现象则翻阅历史，如为理论问题则进行文献阅读，以此界定问题。最后制定设计的目标、问题、方法、结论，并用简短的语言进行描述。这是一个循环的训练过程。

**问题意识关系的思维模型**

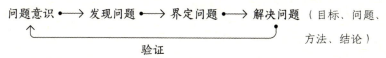

了解设计学所关注的问题可以参考吉登斯的《社会学》❶，书中主要议题如下表所示。

《社会学》中关注的问题

| 全球化与社会变迁 | 环境 | 城市与城市生活 | 工作与经济 |
| --- | --- | --- | --- |
| 社会互动与日常生活 | 生命历程 | 家庭与亲密关系 | 健康、疾病与残障 |
| 分层与社会阶级 | 贫困、社会排斥与福利 | 全球不平等 | 性别与性 |
| 种族、族群性与迁移 | 宗教 | 传媒 | 政治、政府与社会运动 |
| 教育 | 犯罪与越轨 | 组织与网络 | 民族、战争与恐怖主义 |

研究问题非常重要，应针对自身生存环境的条件选定议题，例如可以从城市间的角度思考城市的交通、物流运输等问题。当今网络购物已经成为城市人日常消费的重要组成部分，那么我们可以对此提出问题。

① 城市空间的功能有哪些变化？
仓储空间逐渐增加，工作空间的比重逐渐减少。

② 快递的就业和与之相对应的失业有哪些？
随着快递员的增加，车辆维修、包装材料生产、信息处理等方面的就业随之增加；实体空间销售人员及零售业从业者呈减少趋势。

③ 对环境有哪些影响？
导致包装材料的大量浪费，包括瓦楞纸、胶带、不干胶、塑料等。

---

❶ [英]安东尼·吉登斯，菲利普·萨顿.社会学（第七版）.赵旭东，等，译.北京：北京大学出版社，2016.

④ 目前在快递的整个流程中有哪些可以提升的空间？

快递以城市、区、街道三级为主要结构，以"总揽-分城-分区-分片"的流程最后经由快递员从片区或街道处送至目的地，其流程可以简化。

⑤ 快递员群体的发展空间如何？

技术门槛低、任务繁重、体力劳动强度大，属于以时间换空间型。

⑥ 现代技术的发展对未来快递业的影响是什么？

随着技术的进步，快递柜等设施替代了部分人工服务，未来的无人机等设备可能会进一步取代人工，或许会诞生一些新型职业，例如给无人机装货的工种。

⑦ 网络购物与实体销售相比利弊有哪些？

网络相对实体店更节约人工和展示成本，但是体验感不好，虽然目前在开发 VR、AR 等可视化技术，但总不是真实的，而且这种购物方式仅在一定年龄段比较可行，例如年轻人的创业阶段；有些购物行为是人们在逛街时触发的，属于慢节奏的生活状态，还有些诸如珠宝等贵重物品还是在实体店购买比较放心。

⑧ 快递的产品类别有哪些，其尺寸、价位区间、重量分别是多少？

主要是书、日常用品、玩具、干货、小家具、电子产品、衣服等物品，尺寸一般较小，价位区间不高，重量一般不会很重，朋友亲戚间互相邮寄物品也是快递主要的客源。

……

从上述问题的大致思路来看，其问题可以被总结成空间改造、产业完善、可持续设计、服务设计、教育、运输空间等几个关键词，甚至可以具体到一个相对固定的对象并围绕其做一系列研究。例如桂林理工大学雁山校区的在校生每年的在校时间共有 9 个月，以目前对宿舍楼垃圾桶的观察来看，快

递包装大概占桶内垃圾的三分之一，该种垃圾的处理方式是楼管卫生员收集整理后捆扎卖给回收站；另外三分之一的垃圾是塑料，如饮料瓶、奶茶杯、塑料袋等，塑料回收是一个相当大的议题；剩下三分之一可能是书本废纸、纺织品等其他垃圾。从垃圾的主要成分来看，主要以纸和塑料居多。纸张回收也是非常重要的议题，我们日常生活中所用到的纸张中大概有一半是来自废品回收再造，因为每生产1吨纸张大概需要砍伐20棵大树并用掉60～200吨水，1吨旧纸可以省下20吨纸浆，大致流程是浆化→过滤→压型→烘干→裁切→入库→加工等。纸浆漂白的过程非常重要，如漂白效果不理想则会产生另一步工序，即加入色剂或其他材料将其做成特种材料。

```
废纸 ┬─ 文化用纸 ──→ 书籍、包装材料
     └─ 工业用纸 ──→ 瓦楞纸等
```

问题意识会引起想象力的联动效应，使人们在关注问题的同时思考问题的解决方式，这需要将个人情境的即时性和个体性融入一个更加广阔的背景中，以此产生社会性效应，正如美国学者米尔斯提出的"社会学想象力"中论述的那样。在上述快递问题的案例中，我们可以发挥想象力做出一系列解决方案，例如设计一款可灵活改变容量的运输包装箱来代替瓦楞纸包装盒，现在部分商品的包装已经非常精美耐用，完全可以保证运输环节的保护工作，如果快递公司在运输环节提供相对信息明确、安全耐用的运输包装箱，那么在品牌形象、节约环保、服务高效等方面都有可提升空间。再例如可与快递公司联合在高校设置环保基金，将每次拆掉的包装直接由快递员回收并给予用户一定的积分奖励（累计抵扣快递服务费、换取日常用品等），可以增加纸箱的重复利用率。这种社会学想象力可以被用于很多领域，小到思考一个手机的设计，大到思考城市与乡村的关系，乃至国家与国家的关系，关键步骤是思考。

## 第三节 / 社会学思想的发展

### 一、社会学思想代表人物及其理论

奥古斯特·孔德创立社会学的目的是为发现社会世界的法则，就像自然科学发现自然世界的法则一样，他采用通过观察、比较和实验所获得的证据去生产有关社会的知识。

法国社会学家埃米尔·涂尔干认为应"把社会事实当作物来研究"，如同对待自然物一样进行严格分析，社会事实是约束和引导人类行为的所有制度和行动规则。在《社会分工论》中他认为工业时代会造成新的社会组织结构并产生一种新的关系，低水平的传统文化特点是机械团结，而生产力高的工业时代会产生的组织类型是有机团结，人们将越来越依赖他人和集体作业。同时，涂尔干认为由于社会的变迁，人们的生活方式、道德体系、行为模式等均发生变化，在旧价值观失去控制力而新价值观尚未建立的转型时期，许多人因生活缺乏意义和结构而引起迷茫和恐惧感，这种困惑被称为"失范"。涂尔干非常注重研究个体行为规模化背后的社会学意义。

卡尔·马克思的思想与前两者截然相反，虽然他也对工业革命进行分析，但是其重点是关注由资本主义这种新的经济体系所形成的生产体系。他认为资本和雇佣劳动力是主要生产要素，对应的是资产阶级、工人阶级以及由于农民进城务工产生的无产阶级。

韦伯（在哲学层面中重点提到韦伯的理论）认为社会学家应该研究社会行动，社会学的工作在于理解个体行动背后的意义。"理想型"是韦伯社会学视角的重要元素，这并不是说理想型是一个完美的概念，而是说它是真实现象"纯粹的"或"一个方面的"形式，这是"聚焦并分析"的视角。科层制、量化、

专家体系等概念体现了效率至上,并以技术性知识为基础来组织社会生活,韦伯担心这种过度理性化的现代性会使人们失去自由,因为科层制会通过过度监管生活的所有方面而粉碎人类的精神。由此,三种社会学传统发展而成。

**涂尔干:功能主义**(社会是一个复杂系统,各个组成部分协同工作,社会学研究其关系,即有机体;强调道德共识对于维护秩序和稳定的重要性;美国功能主义者塔尔科特·帕森斯和罗伯特·莫顿区分了显性功能、隐形功能、功能与反功能)

**马克思:冲突理论**(重视社会结构的重要性,提出用模型说明社会运转机制;与功能主义不同的是其强调分化的重要性,而非功能主义的共识性)

**韦伯:社会行动**(韦伯的这种研究思路对很多社会学研究产生巨大影响,如符号互动论,即对语言和意义的关注;社会互动对管理情感的促生)

## 二、社会学研究的主要问题、流程和方法

社会学因为其分析的层次不同而被分为宏观社会学与微观社会学,两者之间的互动影响深远。从微观的乡村节假日分析到宏观的城乡互动,这种互动会为人们提供更深刻、更具可行性的问题情境去审视和提高学科的责任与重要性。这涉及社会学的责任问题,社会学可以让人们认识到不同文化之间的差异性。差异性是区域文化本身的文化根性,这为互相理解或者入乡随俗提供机会,更重要的一点是为思考提供动力,使人们不断修正和调整以完成自我启蒙与自我认知。社会学家通常会提出四类问题,如下表所示。

社会学研究的四类问题

| 事实性问题 | 比较性问题 | 发展性问题 | 理论性问题 |
| --- | --- | --- | --- |
| 描述性 | 范围大小 | 问题演变 | 现象背后 |
| 描述性研究方法 | 解释性研究方法 | 探索性研究方法 | 理论性研究方法 |

其研究流程❶大致如下。

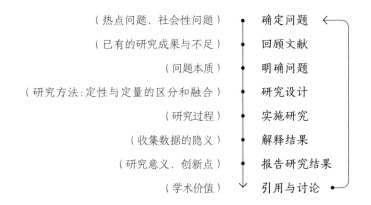

<div align="center">研究过程流程图</div>

在解释结果的环节需要思考材料与结果之间是哪种关系（因果或者相关），有些表面上看起来是导致结果的原因，实际上并非如此。由此引入一对定量概念——自变量和因变量，自变量是能够对其他变量产生影响的变量，而被动的、受影响的变量是因变量。如同光与植物之间的关系，光是自变量而植物是因变量，光会影响植物的生长。

社会学可大致分为定性与定量两大类研究方法，定性研究方法主要有草根理论、人类学、阐释学三种范型，定量研究方法主要依靠统计学做变量分析。民族志是社会学常用的研究方法，这是一种田野工作的类型，调研者通过参与观察或者访谈的方式获取资料，记录要求客观、真实，避免主观干扰。问卷调查是获取信息的一种方式，将提出的问题按照一定顺序设计成问卷，最终通过定量分析法获得数据，问卷一般有三种类型，如下表所示。

---

❶ [英]安东尼·吉登斯, 菲利普·萨顿. 社会学（第七版）. 赵旭东, 等, 译. 北京：北京大学出版社, 2016.

问卷调查的三种类型

| 问卷调查类型 | 方式 | 优势 |
|---|---|---|
| 标准化问卷 | 标准或固定的问题选项 | 易于比较，信息准确度需要确认 |
| 开放式问卷 | 答卷者表达自己的观点 | 信息更详尽 |
| 半结构化问卷 | 上述两者的综合 | 采用两种形式，问卷内容灵活 |

调查对象是否具有代表性是决定问卷调查是否真实有效的关键，要选取能对调查目的提供有效信息的"样本"，即代表性样本。随机抽样后计算概率，以此推断全部对象的特征及其规律。需要注意的是有些数据本身并不能反映什么问题，但是却造成了很多假象。

实验性研究是经常采用的方法，多用于受客观条件限制而无法实施研究计划的情况。此研究方法是一个模拟的过程，首先提出假设，然后通过实验进行验证，该方法会受到信息不准确、伦理问题等质疑。

传记研究也是常用方法之一，主要通过口述整个发展过程，对研究对象的因果、批评、精神、风格、结构、文化等内容进行宏观或微观的描述以获取相关信息，这种方法常因主观性等不可控因素而遭到质疑。还有一种是历史性研究，其通过文献资料对某一问题进行研究，但文献的可信度、代表哪部分人的观点等问题需要慎重考量。

需要重点提及的是，所有的研究方法都有其针对性、优势和局限，因此，在研究过程中可综合使用几种方法起到优势互补的效果，这种做法叫做三角校正法，诺曼·邓金将三角校正法分为四种类型，如下表所示。

**三角校正法的四种类型**

| 三角校正法(数据) | 数据收集于不同时刻和在同一研究中使用不同抽样方法 |
|---|---|
| 三角校正法(研究者) | 避免个人的主观性,选择团队完成研究 |
| 三角校正法(理论) | 解释数据的多种理论的选择问题 |
| 三角校正法(方法论) | 研究方法的选择与多种方法的并用 |

## 三、设计学研究方法

具体到设计学研究方法,其在很大程度上借鉴了社会学、统计学等学科的研究方法,以下介绍两本最具代表性的著作。第一本著作是由贝拉·马丁和布鲁斯·汉宁顿共同完成的《通用设计方法》,书中根据设计的五个阶段设定了五个内容:研究方法的内容类型为行为/态度,收集和沟通研究内容的典型方式为定量/定性,方法来源为原创/改编/跨学科传统方法,设计方法的研究目的为探索/衍生/评价,研究者或参与者的作用为参与/观察/自我描述/专家评审/设计过程。❶ 在下表中,实证设计、KJ法、参与式行动研究、通过设计进行研究四种方法在设计活动的五个阶段中全程出现。实证设计的主要原则是客观地看待问题,基于传统研究方法和现有事实(类似于扎根理论),保持对现有素材的敏感度,运用设计方法或评分系统分析确保研究的可靠性。KJ法是全面质量管理的七种管理和规划工具❷之一,小组成员写出针对问题的所有想法、见解、数据等内容,一起分类建立关联并绘制亲和图以达成共识,区别于传统会议形式的线性时间安排,此方法可与亲和图、头脑风暴、身体风暴、协同设计等互补使用。参与式行动研究注重动态发展的过程并及时总结与反思,突出"参与式"和"行动",即合作研究过程。通过设计进行研究注重交互性,认为设计过程是一种合理的研究行为,能够检验设计项目中需要思考的过程,并结合理论构建知识,优化设计实践。

---

❶ [美]贝拉·马丁,布鲁斯·汉宁顿.通用设计方法.初晓华,译.北京:中央编译出版社,2017.

❷ 日本在开展全面质量管理的过程中通常将层别法、柏拉图、特性要因图、查检表、直方图、控制图和散布图称为"老七种工具",而将关联图、KJ法、系统图、矩阵图、矩阵数据分析法、PDPC法以及箭条图统称为"新七种工具"。前者注重数据,后者注重整理分析。

意图 | 设计的社会学维度

## 设计活动的五个阶段

| 步骤 1 | 前期策划、界定设计任务、确定参数<br>（用于探索和定义项目参数）<br>头脑风暴、商业折纸、竞争测试、概念图、内容清单与内容审核、脉络设计、关键事件法、用户体验审核、情书与分手信、参与式行动研究、设计驱动研究、次级研究、语义差异法、站内搜索分析、利益相关者分析图、领域图、三角比较法、实证设计、眼动追踪、KJ法、卡诺分析、文献综述 | 发现问题<br>界定问题 |
|---|---|---|
| 步骤 2 | 探索、综合、设计内涵<br>（使用人类学产生模拟效果并推断设计影响）<br>AEIOU、亲和图、组件分析、自动远程研究、行为地图、头脑风暴、商业折纸、卡片分类、案例研究、认知图、拼贴、内容分析、脉络设计、脉络访查、群众外包、文化探寻、关键事件法、用户体验审核、设计讨论小组、设计人类学、协同设计、日记研究、引导性叙事、实证设计、经验取样法、探索性研究、隐蔽观察、涂鸦墙、意向看板、访谈、KJ法、卡诺分析、阶梯法、文献综述、情书与分手信、心智模式图、思维导图、观察法、参与观察法、设计驱动研究、个人清单、参与式行动研究、照片研究、图像卡、问卷调查、快速反复测试与评估、角色扮演、情景描述泳道图、情景法、次级研究、快速约会、调查、任务分析、主题网络、试金石之旅、三角比较法、三角测量、非干扰性测量、文字云 | 关系梳理<br>分析问题 |
| 步骤 3 | 生成概念、建立原型<br>（确定主题并生成系统模型）<br>亲和图、自动远程研究、身体风暴、头脑风暴、卡片分类、认知图、拼贴、概念图、内容分析、脉络设计、创意工具包、群众外包、设计讨论小组、协同设计、期望值测试、Elito方法、人体工程学分析、实证设计、经验原型、弹性建模、衍生性研究、启发性评估、访谈、KJ法、心智模式图、平行 | 解决问题<br>设计方案 |

续表

| | | |
|---|---|---|
| | 原型、参与式行动研究、角色分析、快速反复测试与评估、设计驱动研究、角色扮演、情景描述泳道图、情境法、模拟练习、快速约会、故事板、有声思维报告、三角测量、可用性报告、客户体验历程图、加权矩阵、文字云 | |
| 步骤4 | 评估、细化、生产<br>（基于反复测试和反馈进行评估）<br>亲和图、内容分析、脉络设计、群众外包、协同设计、期望值测试、人体工程学分析、评估性研究、实证设计、实验、眼动追踪、启发性评估、访谈、KJ法、参与式行动研究、原型、问卷调查、适度远程研究、设计驱动研究、语义差异法、有声思维报告、三角测量、幕后模拟 | 测试评估<br>修改投产 |
| 步骤5 | 启动、监控、市场推广<br>（准备条件、全程检测并分析完善）<br>A/B测试、亲和图、自动远程研究、内容清单与内容审核、关键事件法、群众外包、用户体验审核、情书与分手信、参与式行动研究、适度远程研究、设计驱动研究、语义差异法、站内搜索分析、时间感知研究、可用性研究、价值机会分析、网站分析 | 后期反馈<br>分析完善 |

第二本著作是《设计方法与策略：代尔夫特设计指南》，书中主要以产品设计为主，将设计方法（主要针对产品设计）分为筹备、模型/方式/观点、探索发现、定义、开发、评估决策、展示和模拟，共七个阶段，其内在逻辑关系遵循设计活动流程。❶ 筹备阶段的核心要求设计师首先要明确是否着手于正确的问题，界定真正的设计问题是得出解决方法的最重要的前提。

在此借用武侠小说中的经典语句——"以无法为有法，以无限为有限"作为方法论的总结，应根据问题设计研究问题的方法，方法本身也是设计的重点，不可僵化，需要随机应变。

---

❶ [荷]代尔夫特理工大学工业设计工程学院.设计方法与策略：代尔夫特设计指南.倪裕伟，译.武汉：华中科技大学出版社，2018.

## 设计活动的七个步骤

| 步骤 1 | 筹备项目 | 发现问题<br>界定问题 |
|---|---|---|
| 步骤 2 | 设计模型、设计方式和设计观点<br>推理设计、基本设计周期、产品创新流程、金字塔底端和新兴市场、创意解难、VIP 产品设计法则、情感化设计、品牌驱动创新、服务设计、从摇篮到摇篮 | |
| 步骤 3 | 探索、发现及创造方法<br>情景地图、文化探析、用户观察、访谈、问卷、焦点小组、客户旅程、思维导图、趋势分析、战略分析、功能分析、生态设计、生命周期分析、人力发电、SWOT 分析、搜索领域、价值曲线、安索夫成长矩阵、米尔斯-斯诺模型、波特竞争战略、VRIO 分析、波特五力模型、知觉地图 | 关系梳理<br>分析问题 |
| 步骤 4 | 定义设计对象、设计问题、设计挑战<br>拼贴、人物角色、故事板、场景描述、问题界定、要求清单、商业模式图、市场营销组合 ( 4P ) | 解决问题<br>设计方案 |
| 步骤 5 | 创意开发、概念开发<br>渔网模型、类比与隐喻、提喻法、头脑风暴、形态分析、奔驰法、5W1H、how-to | |
| 步骤 6 | 评估设计方案与决策<br>交互原型评估、可用性评估、产品概念评估、情感测量、哈里斯图表、EVR 决策表、C-box、逐条反馈和 PMI、基准比较法、目标权重、Value、成本售价预估 | 测试评估<br>修改投产 |
| 步骤 7 | 展示和模拟<br>角色扮演、设计手绘、技术文档、三维模型、影像视觉 | 后期反馈<br>分析完善 |

## 第四节 / 社会学的热点问题与设计学思考

社会是各种关系的总和，关系是由两者或多者之间的互动所建立的联系，互动成为分析的中心。例如符号互动论是关注微观的互动行为及其意义被构建和传递的方式，符号是代表或指称另外一些事物的事物，这是一种语言（虽然有巴特所说的因随意性而产生的歧义）。再如现象学，其是以行动者为中心的视角，关注应对实际社会生活的方式。从社会互动范围来看，地域性所孕生的"本土人"有其独特的文化根性，"常人方法学"是对本土人构建社会方法的研究，这种方法不预设，而是以互动关系为主要研究对象。互动主要产生在社会结构与人类行动两者之间，由此引发一系列的问题，例如何为超越结构的行动，语言等结构化的必然与偶然等。结构-行动的互动中包含着共识与冲突，社会整体处于上升趋势时容易形成共识，并以此框定结构和行动规范。

结构主义之后的后结构主义以福柯、德里达等为代表人物，福柯分析了关于现代组织体系中的权利、意识形态与话语之间的关系，"话语"在其思想中占据重要地位。吉登斯针对世界发生的变迁提出"社会反思性"的理论，认为人们应当持续思考或者反思自己生活的处境。因为当社会形塑习俗和传统的时候，人们会认为这是理所当然的事情，在常规思维状态下不会问为什么，是遵循一种"非反思性"的方式。反思并不是夸大负面，甚至极端地认为我们必然会失控，现在的担忧来源于很多不确定性因素，而这在任何时代都是存在的，就如同德国社会学家乌尔里希·贝克所认为的那样，当代世界的风险并不比过往世界的风险大多少，变化的是面对风险的本质。

**热点问题一：全球化与社会变迁**

全球化是现代性的必然结果，多样的方式将世界连接成"地球村"，旅游、传媒、生活方式等趋向类同，我们依靠语言、货币、全球性信息传播模

式进入新的"游牧时代"。现代化在某些方面被理解为工业化,经济上以跨国公司为代表(全球金融市场的电子一体化及全球性的资本流通),当代全球化可以被理解为政治、经济、社会、技术(PEST)综合作用的结果。文化娱乐消费的全球性转播是文化全球化的典型案例,通信技术的全球性使观看异域生活成为可能,这也是全球化的前提。物理空间需要时间因素,但是信号等全球传输方式则消弭空间性达到即时性的效果,两者缺一不可,因为它们本身就是共生的。例如每一届的世界杯都是世界性的娱乐狂欢节,其融合传媒业、制造业、高科技产业、服务业等产业,小到啤酒、可乐,大到国家形象,都处于全球性商品链条中,是生产、分配、交换、消费的世界性网络。英语作为世界性语言成为大多数人的第一外语,虽然汉语、阿拉伯语等都有大量的本土使用者,但世界性语言是全球性文化的必要前提。好莱坞式影视文化的全球化、音乐的全球性播映都是塑造全球性消费意识形态的有效方式。

在全球化背景下,个人主义特征被重点塑造,生产"差异"是后现代的主要特征。具体到设计学科则表现为设计学的研究目标、研究问题、研究方法、研究结论具备全球展示平台,针对全球性问题进行思考,例如老龄化问题、环境问题、设计伦理与责任问题,以及帕帕纳克的《为真世界而设计》中提到的为第三世界而设计等。

## 热点问题二:环境问题

关注环境问题在本质上还是关注人的问题,即关注人类行为对环境造成的影响。随着工业化和城市化进程,人与自然呈现一种分离的状态——人类远离自然,虽然路旁有行道树,住宅小区有绿化带,周末偶尔在乡村度过或者每年安排出行。工业化和城市化进程也是通过污染与消耗自然来供养城市生活的过程,人造城市成为人们生活的环境,却扭曲了自然属性。社会学以环境为研究对象,研究因环境问题造成的不同国家及地区的问题分类、政策解读、

应对策略、消费模式,其核心是以社会建构的视角思考环境问题。

被冠以绿色建筑、绿色包装等名义的设计行为比比皆是,如现下流行的低碳出行、共享单车等,这本身就是一种矛盾,尤其是在经济效益中更加明显。以塑料制品为例,每年的塑料吸管、塑料瓶、塑料袋等日常生活垃圾难以处理,在快节奏的大环境下要求慢生活是一个难题。空气污染、水污染等引发了一系列问题,从某种程度上来讲,医疗水平最发达的地区可能也是污染最重的地区。《2019年我国洗涤用品行业产量、表观消费量及市场规模分析》❶中显示,2011年我国洗涤用品行业产量为934.1万吨,行业表观消费量为861万吨;到了2012年,我国洗涤用品行业产量超过1000万吨;截止到2017年,我国洗涤用品行业产量约1357.1万吨,产量同比2016年有所下降,行业表观消费量为12228万吨。在我们的日常生活中,医疗、餐饮等活动都会对环境造成一定影响,所以传统方法中的淘米水、皂角等土办法有不少提升空间,循环、回收、重复利用的3R概念获得了很多国家的重视并被写入法律。

泰国曼谷SIAM商场的可持续设计展品(塑料废品转化)

❶ 摘自中国报告网。

泰国创意设计中心材料实验室样品

（核桃、植物等材料再利用）

　　从设计学角度思考这类问题时，首先会涉及前面提过的设计师的社会性角色。设计的责任是有助于社会性问题的解决，通过对问题的深入分析提出可行的解决方案，在《公民设计师：论设计的责任》[1]中将社会责任、职业责任、艺术责任作为重点描述对象，并收录了相关评论文章，以可持续的视角对此做了结尾。在社会责任层面，书中重点论述了设计的治愈、设计伦理教育、广告的社会责任属性、告别营利、校园暴力等重要议题。在职业责任层面，论述了设计和社会的互动、全球化信息传播环境下如何发声和内容生产、设计的精神引导功能等议题，阐明设计师的职业责任具有天生的矛盾性。在艺术责任层面，以社会主义设计师、对集体未来的思考、对奢侈生活的理解等为议题，例如从设计及广告产业传递出的市场专制气息比其他任何领域都重，吉

---

[1] ［美］史蒂芬·海勒，薇若妮卡·魏纳.公民设计师：论设计的责任.滕晓铂，张明，译.南京：江苏凤凰美术出版社，2017.

拉迪诺称之为最容易妥协的学科。设计师的本质不是设计产品，而是生产欲望（或者说希望），柯林·坎贝尔称之为"浪漫伦理"，即以诱人的方式来创建和加强人们的欲望。

1987 年，联合国发布的《我们共同的未来》中用了"可持续发展"的概念，其核心理念是在环境、资源、经济、技术、消费等发展要素之间取得平衡，即实现"生态现代化"。该理论提倡以积极的态度关注科技创新和市场效应，促进生产方式转变和减少污染，并且认为有五种社会与制度的结构需要进行生态改造❶。

科学与技术：努力发明和实现可持续性技术
市场与经济主体：为了环境的良性结果引入激励机制
民族国家：形成允许生态现代化发生的市场条件
社会运动：为了保持在生态方向上的发展，给商业和国家施压
生态意识形态：说服更多人加入到社会的生态现代化中

## 热点问题三：城市与城市生活

1965 年，金斯利·戴维斯提出"人口城市化"概念，认为城市急速扩张是大量人口涌入城市的结果，可能他当时已经预测到人们今天的生活状态；费迪南·滕尼斯认为城市是高频率社会互动的集聚地；格奥尔格·齐美尔则从城市如何改变居民"精神层面"的角度看待城市，他认为大都市生活的本质是保持个体的独立性和差异化，小城镇的生活则是靠情感维系。城市为人们提供丰富的文化资源和诸多工作机会，与此同时，又因为与陌生人高频率的互动而产生孤独感。定义城市很难，但是可以把城市理解为政治、军事、文化、经济的高度集中区域，在城乡关系上来说，城市对周边乡村具有强大的吸引力和支配权。在研究城市时，一般采用四个指标对城市体验度进行评估。

---

❶ [英]安东尼·吉登斯，菲利普·萨顿.社会学(第七版).赵旭东，等，译.北京：北京大学出版社，2016.

文化：环境、文化生产、人们的信仰体系
消费：公共消费和私人消费、服务
冲突：城市资源制约和发展计划
社区：社会生活与人口组成

以芝加哥学派的罗伯特·帕克、欧内斯特·伯吉斯和路易斯·沃思为代表的一批社会学家的思想成为现代城市社会学理论和研究的基础，其中比较重要的是以生态学方法进行城市分析和城市性生活方式。前者以生态学的视角分析城市，认为城市是依据环境条件发展而来，并根据发展地位进行城市分化，以同心圆的方式自然形成城市空间分区。同时，城市吸纳与编制由各种资源集聚（如不同地区的人口等）带来的冲突融合，在不断地碰撞、交融中形成亚文化地带，这成为沃思"城市性"理念中的一种生活方式，即与陌生人高频次短暂接触时具备与其成为朋友的潜在可能性。

曼纽尔·卡斯特注重城市空间形式与城市发展机制的联系，他认为城市应由中心向边缘辐射，这是城市创造引发的城市空间形式的变化，也是城市集体消费的空间。人类的生存空间大致可以分为城市和乡村两类，城市的高度集合性吸引乡村资源大量输入，如人口、医疗、教育、产品等，随着城市土地利用率和空间使用密度的不断提高，城市的功能与乡村的功能需要被重新思考，例如城乡互动有哪些有效方式，这类空间形式与城市发展机制会有怎样的结果，这些问题都需要设计思维的介入。社会创新与可持续设计具备解决传统方法所无法应对的新问题的可能性。例如老龄化是世界范围内的现象，乡村振兴成为养老问题的解决方式之一，虽然乡村中的年轻人进入城市生活，但是城市中的退休老人可以回到乡村，实现乡村主体性回归。乡村记忆或乡愁是这代老人共同的特征，大部分老人都来自农村或在农村工作过。乡村的慢节奏、新鲜空气、绿色食品等都是优势，而且乡村传统节日的体验性非常丰富，城市的技术、资金等优势可以反哺乡村。目前城市与乡村已经呈现双向性

互动,城市人在周末会到乡村度假,接触大自然。

  随着城市的不断扩张,内城衰落与城市更新成为城市发展过程中的普遍现象,城市循环与更新不断加快,难度不断提高。理查德·桑内特提出内城应具有适合人居住的尺度,并将功能多元化与优雅的设计结合,而不是一味地增加建筑密度。城市的可持续性成为未来发展的重要指标,其核心是可循环性,包括清洁能源的推广与使用、低碳出行、转变思维等,从购买拥有权向使用权的消费意识的转变也是可持续设计的重要组成部分。目前城市可持续设计的主要实践是以城市文化的国际化推广促进城市更新,例如举办世界性体育赛事等,挖掘文化遗产也成为旅游服务的一部分,如梵高美术馆等。城市可持续性重构的过程通过社会经济变化相联系,城市之间在全球化背景下互动频繁并相互依赖,电子新城等空间秩序与体验方式正在逐步形成,如以电子元器件为主要材料设计的公共空间的视觉节点。

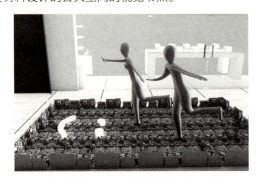

《奔跑在田野上》视觉节点主题设计

  从"察:技"的视角来分析我们生活的现代城市,建筑、手机、电脑、汽车、商场、医院等就像复杂的"线路板",我们生活在由这些线路板组成的智能化空间中。此作品用废弃的线路板平铺制作成田野,将散热器的风扇叶片涂上花朵的颜色,男女主角在田野中奔跑,他们的笑脸采用非常普遍的表情语言形式,机械而持久。这是技术革新带来的对生活方式的思考,同时融入废弃资源二次利用的可持续设计理念,进行了一次功能转化的尝试。

## 热点问题四：工作与经济

现代设计的产生是以经济需求为前提，经济体的发展需求促生了设计的职业化。以前没有"设计师"这个职业，就如同工业革命之前没有"司机"这个职业一样，新技术的普遍运用成为重要的影响因子。亚当·斯密的《国富论》开篇中说明了劳动分工对提高生产效率的促进作用，这种对工作流程进行分解并精确计算劳动数量的研究被泰勒称为"科学管理"，即将整体拆解成部分，在加强资本管理尤其是知识垄断的同时，又让工人因缺乏对整体知识的了解而呈现去技能化的特征。泰勒制的实践结果是福特制，即生产线的引入，这是与大规模市场培育紧密关联的大规模生产体系。生产标准化和制度化带来的是灵活性的丧失，表面看来福特制是整个工业生产的未来，实际上却使其陷入滚雪球式的投资危机，信任的成本较高，弹性生产呼之欲出。例如现代印刷，传统印刷流程中印量较少需要支付昂贵的印刷费用，印量较大则成本相对较低，而现在的数码快印可满足少量印刷需求。从生产与销售的关系来看，福特制是先生产再销售，从另一个角度来看，获得订单之后再生产的方式是一种质的转变，加速了制造商与供应商的分离与互动。

知识经济是当今社会的热点术语，其大致是指由观念、信息以及各种形式的知识支撑创新与经济增长的一种经济，其主要工作内容是设计、开发、营销和服务等工作。这涉及从业人员了解多重技能以应对工作的问题，相当于我们经常提倡学生跨学科融合的概念，即培养复合型人才，虽然目前实行专业人才培养机制，但是想要学好专业需要在更开阔的视野中理解专业的社会分工。例如视觉传达设计专业的学生需要在接受专业训练的同时学习社会学、心理学、经济学等与本专业相关的知识点，了解自身专业在社会分工中的定位与角色，从形、意、媒、传四个主要角度全方位理解。专业分工就是在现有媒介所构建的信息传播模式下用视听元素传达核心立意（通过图形表达意义、在信息传播模式下、通过媒介）。

互联网的普遍使用改变了人们的工作形式，其最大的改变是进行家庭办公，例如参加视频会议商讨工作计划和工作内容。工作形式的改变与社会空间功能的改变同步，工作地点从公共空间转入私人空间，这对工作效率、工作组织形式等提出严格要求。思考作为设计从业者的工作性质、工作内容、不同类别设计的从业状态，以及对工作的保障感、失业、换新工作等问题，会更加有利于设计师了解应为自身及未来发展做出的努力。

## 热点问题五：社会互动与日常生活

设计师所从事的工作可以被理解为是一种将个体经验转化成群体经验的转换器，设计师所从事的并非所造之物，而是造物思想，即以非常之思解答日常问题。例如大城市的地铁中都非常安静，乘客各玩各的手机或者听音乐，欧文·戈夫曼称这种约定俗成的安静为"有礼貌的不关注"。这种行为在前文提到过，城市增加了人们与陌生人高频次的接触，日常活动中与他人的互动是社会生活的一部分，从另一个角度看，人们的日常生活构成了社会现实，并以社会制度的形式显现。社会互动形式一般以语言为载体，此处的语言内容包含非常广泛，人的表情、手势等都可以被理解为是传递信息的语言。语言传递的目的是为了获得相似性，传递的目的性最终会体现为社会性的身份认同，这是一个寻求理解的过程，身份有先天赋予和后期努力获得，前者被称为先赋地位，后者被称为自致地位。关注日常生活中的互动细节也是对互动情境中的时间和空间因素划分的关注，例如钟表是将时间进行精确化管理而被设计出的工具，在时间管理的同时引发空间的联动，这种联动发生在现实的物理空间和虚拟的网络空间。信任是由良性互动产生的一种心理评价，而不信任的结果说明互动有待提高，网络消弭物理距离。实际上，不同距离中的网络互动会产生网络信任危机现象，面对面的交流可能会显得更加真实。

## 热点问题六:生命历程

社会学关注生命历程,关注人从婴儿到老年的阶段,即人由自然属性向社会属性的过渡,让·皮亚杰将儿童认知过程分为四个阶段。

儿童认知过程的四个阶段

| 感觉运动阶段 | 0～2岁 | 接触物体以了解周边世界,区分周边环境的人与物 |
| --- | --- | --- |
| 前运算阶段 | 2～7岁 | 以语言、自我为中心 |
| 具体运算阶段 | 7～11岁 | 抽象逻辑概念,理解因果性关系,减少自我为中心 |
| 形式运算阶段 | 11～15岁 | 把握高度抽象和假设性概念,有能力评估、解决方案等 |

列夫·维果茨基将这四个阶段放入社会结构与互动情境下进行解读,乔治·赫伯特·米德以符号互动理论的视角研究儿童如何使用"主我"和"客我"的概念来描述自己,他认为儿童通过简单的模仿和上升到复杂游戏的方式模仿成年人。个体通过他人看待自己的方式形成自我意识,并逐渐开始理解社会生活中的价值观和道德感,逐渐融入社会普遍的价值观和道德体系,这个重要的成长阶段是在家庭和学校中度过的,大众传媒也对儿童理解世界产生了巨大影响。个体的生命历程不仅由社会阶级、性别等主要社会区分构成,而且也受历史情形的影响。人的生命历程大致经过婴儿、青少年、中年、老年几个阶段,这几个阶段因国家地域的不同而有所变化,例如在平均寿命较短的国家和平均寿命较长的国家中对中年或老年的界定不同。现在很多国家都已经进入老龄化社会,老年人的生理、心理和社会三个因素是老年设计服务需要重点关注的对象。生理因素是身体方面,如视力衰退、运动能力减弱等;心理因素是精神方面,如记忆力和学习能力衰退等;社会因素则主要是社会性交往、文化规范、角色期待等方面。

从设计的角度来说,老年服务设计是目前非常重要的内容之一,上述三个因素是提供有效服务的三个评价指标。塔尔科特·帕森斯提出社会需要为老

年人找到符合年龄增长的角色，提供一种从生理上适应变化的环境，并重新界定老年人的社会角色，尽量避免出现因移除传统角色而导致的功能性"脱离感"。老年生活用品、养老型社区等设计的核心任务应当是设计一种桥梁，从政治、经济、文化、技术角度综合考虑，例如上海市政府出资建设最基本的养老体系，为老年人提供基本的养老住房、医疗、护理条件。在中国有一种普遍现象——老年人退休之后便进入另一种工作状态，即照看孙辈，接送其上学，与子女一起生活并承担买菜做饭的工作。人类生命历程的最后一个阶段是死亡，自此宣布个人与社会互动的结束，诺伯特·埃利亚斯认为"现代方式的死亡和临终呈现了人们在这一阶段的情感问题"❶，因为医疗体系的目的是保证病人心脏跳动，而老年人的希望是与亲人沟通以消解内心的孤独，甚至由此产生了一个非常矛盾的问题——为了延长老年人的寿命而进行大量医疗手术的行为是否正确？设计如何为大众发声，以什么方式发声，这些都是设计应该努力的方向。

社会学思考是设计学发现问题与解决问题的重要基础，设计学的实践意义也是建立在社会学问题的基础上。诸如教育、组织等方面的社会热点问题就不在此一一列举，因为培养设计性思考意识是设计学教育的首要内容。

---

❶ [英]安东尼·吉登斯，菲利普·萨顿.社会学（第七版）.赵旭东，等，译.北京：北京大学出版社，2016.

# 第三章
## / 设计的绘画维度

### 第一节 / 艺术对设计的启发

首先需要提出一个问题——设计学专业的学生该如何看待艺术史这部分知识，是当作一种素材参考其内容与形式，还是当作宗教、哲学、社会学等主流思想的可视化，或者是为了获得更多的知识而去学习。艺术与设计的关系可以被解读为"设计艺术"或"艺术设计"，两者有所区别，后者是 21 世纪初设计学科的名称。艺术设计下设有多个方向，如视觉传达设计、环境设计等，其重点在于设计，是关于如何艺术地设计的学科。回到上面提出的问题，如何看待艺术史这部分知识是决定艺术史这块土壤提供何种养分的问题，这个问题有很多答案，从个人角度来说主要有以下内容。

从形式与内容的角度来讲，无论是雕塑、建筑或者绘画都可以理解为是

一种内容的可感化手段，具有一定的指向性，这需要了解艺术家的创作时代背景与个人背景，甚至具体到技术背景等。"历史的问题需要用历史的眼光来解决"，宗教建筑、宗教主题绘画、宗教性雕塑等艺术非常明确，在1940年之后的西方艺术史中，很多后现代艺术家尝试的多种形式在格林伯格等评论家的言辞中获得"内容"（绝对形式也是内容，就如同没有答案也是一种答案）。解放形式是一种双向理解，内容的束缚度越紧更新越慢，时间越久则内容的束缚度越松，形式更新越快则自然时间越短。从时间轴上来看，1940年之后的艺术实践形式出现了很多探索，例如行动绘画、极简绘画等，其探索与实验性非常强。再以波普艺术为例，复制与拼贴成为其处理日常商品的视觉材料的方式，这种形式是消费社会内容的部分显示。这些形式与内容的可感化表达可以作为设计专业思考问题与表现方式的借鉴。

　　从社会学角度来讲，设计师具有相对明确的社会角色，社会分工的同时便确定了社会责任。艺术史的内容可以从社会学角度进行解析，以深刻地理解艺术的社会功能，了解艺术家对社会性问题的思考。将艺术史作为素材，社会学家会从其专业角度进行解析，设计师也能从中读出设计学方面的启发，家具设计师能从顾闳中的《韩熙载夜宴图》中分析出当时的家具形态以及当时的生活关系，而服装设计师则会关注当时服装方面的信息，例如帽子等服饰有什么特征等。设计师通过艺术史可以形象、准确地复原当时的社会形态，这不是简单地复原，而是通过分析归纳获得相关启发性信息，以此为现代社会服务。

　　当然，艺术史是一个信息综合体，因各专业不同而关注点不同，关键问题是借古通今。这是一个架桥的过程，也是一个信息转化与延伸的过程，更是内容和形式生成与发展的过程。每个时期都有社会性特征，设计所关注的是社会性问题与解决方法，不能食古不化而是要灵活运用，如同石涛的"一画论"中体现的突围精神。艺术发展的内在动力是精神性动能，视觉材料是内在动能

的外在显现，其显现的部分可能只是冰山一角，需要以整体的眼光看待。就像艺术史中的名作如同一面镜子，是对创作者主体的反映。

## 第二节 / 中国绘画的形式演变

中国传统绘画发展史上出现过诸多名家，限于篇幅有限无法一一提到，此段文字的目的是简要梳理中国绘画发展过程中形式的多样性与演变，不深究其背后的社会意义与美学意义。历代名作是当时绘画的先进代表，深究其背后的意义可以对当时的社会、政治、文化、生活等建立感知体系。从现代艺术理论出发，其形式本身就是内容，所以对于绘画史中的经典之作，例如图形与意义之间的关联，可由设计师、画家等各自读取并解码，汲取养分。

在中国哲学一节中介绍了中国古典美学的大致脉络，其主要内容涉及中国画论中的诸多内容，在此不再重复。从创作材料方面来讲，中国绘画的工具自古至今都是简单的文房四宝，未曾因科学技术的进步而改变，下面以中国绘画的历代名作与名人为关键节点进行简述。

### 一、原始绘画

依据考古学记载，原始绘画是从岩画开始的，对于当时的这些痕迹能否被称为"绘画"争议很大，个人觉得从发生学的角度无从确定其目的，遵循原始绘画的通俗称谓即可。在内蒙古自治区发现了最早的有关"鸵鸟"内容的岩画，在云南、广西壮族自治区均发现大量岩画（基本上都是红色，可能是因为赤铁矿粉比较容易找到），整体风格粗犷朴素、色彩温暖，给人一种非常强烈的神秘感。

 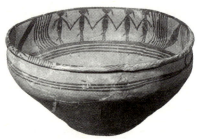

花山岩画　　　　　　　　舞蹈纹彩陶盆

这些在新石器时代的陶器上出现的装饰纹样同样充满着神秘感，如仰韶文化和马家窑文化，朴素而真实地反映出当时人们渔猎、采集等劳动生活场面。从个人角度而言，比较认同这些纹样是一种祭祀性语言的说法。鸿蒙时代的人对大自然中的雷、电、风等力量产生强烈的畏惧感，在私有财产和贫富分化出现之后，人们愿意拿自己最珍贵的物品跟神换取丰收——这是现代社会中依然有大部分人喜欢拜神的原因。在阶级分化之后，这种敬畏体系被统治阶级建立起来，他们设定了一系列行为规范系统，例如饕餮纹、龙纹等被统治阶级符号化。统治阶级还用绘画的方式将天堂与地狱视觉化，这成为其权利合法性的有利佐证以及违反规则而受到惩罚的视觉图示，用通俗的话来讲，假如你对酷刑没有深刻认识，那就画出来，以视觉影响意识从而控制行为。

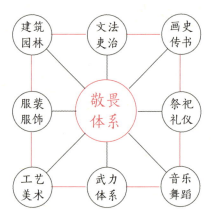

古代敬畏体系关系图

## 二、商周绘画

世界史中称此阶段为"轴心时代",雅斯贝尔斯认为公元前 800 年至公元前 200 年是东西方文明发展的重要阶段,这是孔子、老子、苏格拉底等先哲生活的时期,也是理论大成的初始阶段。随着生产力的提高与私有制的出现,纺织品成为绘画的一种载体。春秋战国时代群雄割据,加快了民族融合与技术进步,纺织技术因其技术含量不高且需求量大而发展迅速(衣、食、住、行)。在此背景下,帛画成为极具代表性的成果并体现出高超的技艺水平(成为卷轴的前身),其中最有代表性的是湖南长沙的《龙凤人物图》,其装饰性强,造型生动有趣。

## 三、秦汉绘画

秦统一中国后进行了货币、度量衡、文字的统一,为文化快速交流提供便利的环境。其主题是为封建统治阶级服务,宣扬"君命天授"的观念,以宣传封建伦理道德为主,达到"成教化,助人伦"的目的。因年代久远,该主题大多为考古资料,主要是以神话为题材的壁画、陵墓雕塑、墓室画、画像石与画像砖等。秦代有厚葬风气,壁画成为墓室艺术的重要组成部分。目前有图像记录的主要是汉代墓室壁画,多为描述墓主人升天后的天国景象或者主人在世时的主要生活,有观赏、娱乐活动等内容。湖南马王堆汉墓 1 号墓出土的帛画《升天图》非常令人惊艳,整个画面自上而下划分为天、人、地三个区域,造型生动、色彩绚丽、神秘气息浓厚。画面中描述了墓主的生活场景,日中有金乌,月中有蟾蜍等神话生物,天界、人界、地界均有其相应的场景,如同一幅从人间升入天堂的主题插画。

《升天图》

《朱雀辅首青龙》
（1957年绥德县出土）

汉代墓葬中出土了很多画像石与画像砖，在陕西历史博物馆、西安碑林博物馆中有很多相关文物展示，主要是将人间的生活进行缩小或建构人死后的居所，其艺术形式非常厚重，多以石材雕刻而成，拓印画面效果黑白分明、整体感较强、风格独特。四川博物院中有单独的展区进行展示，如下图所示的六组画像砖，第一组《天府风物——生产劳作》、第二组《世态人情——社会生活》、第三组《千载流韵——舞乐杂技》、第四组《寄寓玄黄——神话传说》、第五组《车骑出行——车马砖》、第六组《升天之门——阙砖》，其风格浑厚，全方位、多角度地再现了当时的生产劳作与民俗风情。

第一组《天府风物——生产劳作》

第二组《世态人情——社会生活》

第三组《千载流韵——舞乐杂技》

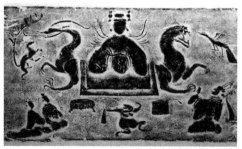

第四组《寄寓玄黄——神话传说》

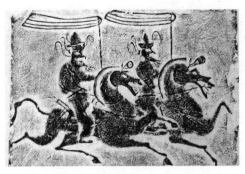 

第五组《车骑出行——车马砖》　　　　第六组《升天之门——阙砖》

## 四、魏晋南北朝绘画

汉代的"合"势在经历了稳定的发展期后逐渐进入失衡状态，造就了中国古代史上又一次"分"势——魏晋南北朝时期。这个转折时期体现了群雄割据、战乱不断和变革更替的时代特征。随着绘画社会作用的增强与艺术地位的提高，其逐渐成为上层统治阶级表达个人思想和情趣的载体，文人士大夫的移情绘画作品较多，并形成诸多品评、欣赏、收藏方面的言论。肖像画因适应政治需求而急速发展，主要用来宣传圣贤义士和醉心山林的高士，自此，中国山水画成为独立的画科。动荡的环境影响人们内心的平静，佛教教义便成为寻求内心平静的一种方式，从"南朝四百八十寺，多少楼台烟雨中"的诗词描述中可见当时佛教的兴盛。宗教题材成为这个时期绘画的主要内容，例如三国时期的吴国人曹不兴擅长绘制佛像、龙和人物；西晋卫协也善画佛像，据传其画佛像不点睛，唯恐脱壁而出；宫廷画师张僧繇参用"天竺法"使画面有体积感，其艺术造型被称为"张家样"；曹仲达以画外国佛像著称，被称为"曹家样"，但因历史久远，大部分作品未能保存。东晋时期的无锡人顾恺之是这个时期非常有名的画家，其代表性画作有《洛神赋图》《女史箴图》等，在画论方面主张"以形写神"，强调和追求刻画人物的精神气质，对绘画的最高追求是"传神写照"，并著有《论画》等著作。南朝梁画家张僧繇的山水画中用简

《雪山红树图》
（作者：张僧繇）

《尸毗王本生图》

练的线条概括形象（人称疏体），其代表作为《雪山红树图》，画作中山的简练与树的枝繁叶茂形成鲜明的对比，追求"疏可跑马，密不透风"的境界。疏密关系是设计学课程《平面构成》或《二维设计基础》中的基础训练，也是重要的设计思维方式与设计表达形式，其目的在于合理安排视觉元素以突出主题。魏晋南北朝时期，道家学说获得很大的认同，其"虚空"等概念被用于绘画创作中，在现代建筑设计、景观设计、视觉传达设计等中学科也有较多成功案例。

魏晋南北朝时期的壁画艺术成就非凡，其主题是当时兴盛的佛教故事，丝绸之路沿线的敦煌莫高窟、永靖炳灵寺和天水麦积山石窟等最负盛名，随着民族融合的不断加深，壁画受外来文化影响而呈现多种不同风格。张大千和常沙娜两位艺术家对敦煌艺术进行了深入的研究，张大千致力于透过现象恢复壁画原貌，其目的在于学习古人的造型设色与用笔方法，为己所用，在四川博物院的张大千展厅中有其研究成果展示；2017年3月，中国国家美术馆在常沙娜86岁寿诞之际举办了常沙娜艺术研究与应用展。两位艺术家在保护、延续并推广敦煌艺术方面做出杰出贡献，在传承与活化中华文化艺术方面不辞辛劳，戮力前行。

常沙娜对华盖的研究图稿

常沙娜的首饰设计应用

从敦煌壁画色彩绚丽的愉悦视觉感受中走出，另一种感受是清雅脱俗。"不求上进的"高士醉心山林，追求玄远虚无，例如在南京出土的墓室砖印壁画《竹林七贤与荣启期》，其线条均匀，人物形象传神生动、个性突出。

《竹林七贤与荣启期》

## 五、隋唐绘画

隋朝的建立结束了300多年的战乱，使中国从"分"势走向"合"势，促进了各民族的进一步融合，使各社会发展要素进入平衡状态，自此，中国历史迎来了辉煌的快速发展期。在稳定的局势下，文化交流成为比较活跃的领域，当时南北画家齐聚大兴（西安）积蓄力量，在唐代迎来鼎盛时期。唐代的文人画大放异彩，人物画空前繁盛，在表现当时的重大政治事件、贵族生活等方面取得了重大成就。由于绘画题材与表现技巧的不断丰富，绘画出现了分科，山水画从人物画中独立出来并分为风格迥异的"金碧山水"和"破墨山水"；花鸟画经历前期的积累发展为独立的画种；壁画则一如既往地成为唐代艺术成就的重要成员。

隋唐文人画因客观原因主要以唐代画作为主，其代表人物有阎立本、李思训、吴道子、王维、韩干、韩滉、张萱、周昉等。阎立本的《步辇图》是描绘松赞干布的使者来迎接文成公主时受到唐太宗接见的情景，其画作为适应

吴道子的线条

初唐巩固政权而对重大事件进行描绘。其主要手法遵循"以线描画""以形写神"的美学传统,线条遒劲有力,工笔重设色,其代表作还有《历代帝王图》等。

吴道子擅长画道释人物,因其画风自成一体、影像巨大,故被后人奉为"画圣"。在技法上,吴道子创造出一种"莼菜条"式的描法,以此加强人物的分量感和立体感。因所画人物衣带宛若迎风飘曳,素有"吴带当风"的称号,整体风格极富动感、着色清淡,为后世"白描"的先驱,其代表作有《送子天王图》《八十七神仙卷》等。

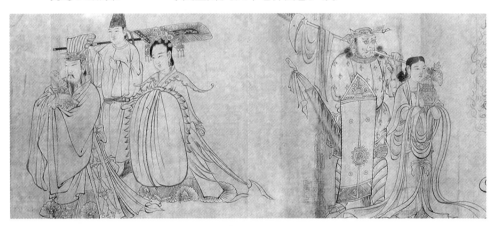

《送子天王图》

(作者:吴道子)

张萱擅画贵妇、婴儿、鞍马,他在《虢国夫人游春图》中展现了女性的丰满之美,华服锦衣、马肥力壮、色彩明艳,是盛唐以后仕女风俗画的典型代表。其代表作还有《捣练图》,这幅作品可以作为历史文献、服装设计研究、纺织工艺史论等方面的研究素材。周昉专攻仕女画,其代表作有《簪花仕女图》和《围棋仕女图》,画作中尽显唐代女性丰盈的体态,色彩柔和绚丽,线条简洁有力。

《簪花仕女图》

（作者：周昉）

隋唐时期的山水画出现了不同的风格和流派，隋代画家展子虔开创了"青绿山水"的画法，代表作为《游春图》；初唐的李思训父子继承并发展极具特色的"青绿金碧"风格，被称为"北宗"。"青绿山水"以石青、石绿作为主色，而"青绿金碧"除石青和石绿外还用泥金色勾勒山、石纹、建筑等，使画面显得金碧辉煌。从张大千的《杜甫诗意青绿山水》中可一观"青绿山水"真实的视觉效果。王春国老师编著的《青绿山水画法》中对大青绿、小青绿、青绿金碧、没骨等画法有详细的演示。

《游春图》

（作者：展子虔）

《杜甫诗意青绿山水》

（作者：张大千）

王维开创"破墨山水"的画法以表现独特的禅宗意境,被称为"南宗"。破墨法是以水渗透墨彩的方式来渲染,与青绿重色和线条勾勒的视觉感受不同,其以皴法和渲染为主,注重墨的干湿浓淡,注重表现大自然的神韵与禅意,达到诗情与画意的有机结合。

隋唐时期的花鸟画具有浓厚的装饰味道,唐代时花鸟画发展为独立的画科,据传有薛稷画鹤、萧悦画竹、边鸾画折枝花、刁光胤画竹石花鸟等,其作品均严谨写实、精细致美。马在唐代是国力、尚武的象征,其造型肥壮健美、气势轩昂,代表作有韩干的《牧马图》《照夜白图》。在《照夜白图》中,韩干将马乍惊、焦躁时的复杂动作与表情表现出来,使画面富有激情。

《牧马图》(作者:韩干)　　　　　　　《照夜白图》(作者:韩干)

虽然世人惊叹韩滉画牛技艺之精湛,但是从《宣和画谱》将韩滉列入"人物门"而不是"畜兽门"来看,"牛"并不是其画作中最重要和最具特色的内容(其人物代表作为《文苑图》)。韩滉的《五牛图》被认为是其任职宰相期间重视农业发展、鼓励农耕的象征,画作从不同角度展现牛的生活习性,其构图对称、无背景、细节刻画细致入微,是我国目前最早用纸作画的作品。

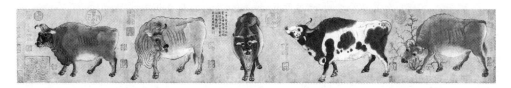

《五牛图》（作者：韩滉）

隋唐壁画中保存得最好的当属敦煌莫高窟，其内容与南北朝时期宣扬的忍耐、奉献不同，描绘了西方极乐世界的喜悦和幸福。莫高窟中的菩萨造像文静端庄、体态丰腴，具备唐代女性的特征，并且在神性壁画中融入了世俗化气息，例如趁着雨季进行农耕、婚嫁、路上遭遇抢劫等场景。

敦煌壁画中的菩萨像

敦煌壁画中的世俗题材

## 六、五代与两宋绘画

五代时期为唐王朝瓦解的阶段，成为中国历史上的又一个"分"势，"合"势储存的能量和矛盾在这个阶段得以释放。在这个阶段，中国经济重心不断南移，众多艺术家齐聚临安（杭州）。与此同时，城市的繁荣促进职业分工趋

向精细,出现了以绘画为生的职业画家,并且在皇家的倡导下设立了皇家画院,各科发展迅速,水墨画等取得突出成就,呈现百家争鸣的艺术盛况。

五代处于唐宋之间,虽仅有短短50年,但艺术成就不容小觑。南唐的周文矩与顾闳中是这一时期著名的艺术家,代表作分别为《重屏会棋图》和《韩熙载夜宴图》。

《重屏会棋图》(作者:周文矩)

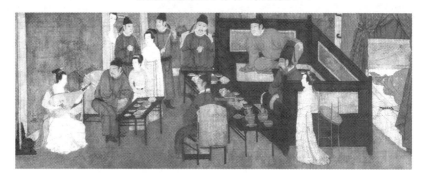

《韩熙载夜宴图》(局部。作者:顾闳中)

贯休塑造的罗汉多粗眉大眼、丰颊高鼻、形象夸张,即所谓的"胡貌梵相",其线条刚劲有力,有种金属感,装饰性非常强。由于唐代佛教艺术逐渐

世俗化，其形象越来越写实，贯休所画罗汉则不类世间所传，而是更加夸张变形、奇崛怪异，使"见者莫不骇瞩"，视觉形式极富张力。

《罗汉 03》

（作者：贯休）

《罗汉 12》

（作者：贯休）

黄筌和徐熙为五代与两宋时期花鸟画的代表人物，前者师承唐代皇室画法，细线勾形，以色为主，追求写实与生趣，而后者师法自然，以墨色为主，追求笔墨和浑朴，这两种不同的风格类似于"青绿山水"的严谨富丽与"破墨山水"的浑朴淡雅的对比。黄筌的代表作为《写生珍禽图》手卷，用细密的线条和浓丽的色彩描绘了大自然中的昆虫、鸟雀、龟类共24只，其造型准确严谨，鸟雀或静立，或展翅，或滑翔，动作各异，生动活泼；昆虫有大有小，小的虽仅似豆粒，却刻画得十分精细，须爪毕现，双翅呈透明状，鲜活如生；两只乌龟以俯视角度进行描绘，前后的透视关系准确精到，显示了作者娴熟的造型能力和精湛的笔墨技巧，令人赞叹不已。由于黄筌长期不懈地细致观察并坚持写生，经过不断的磨炼最终获得成功，成为一个画派的开创者。

《写生珍禽图》（作者：黄筌）

徐熙作为江浙一带的画家有其独有的生活态度，他出身于南唐名将之家却一生不愿为官。徐熙的绘画题材主要是江湖间的汀花水鸟，追求野趣。在技法上注重骨法用笔，落墨不拘，浓淡交错，随性而为，开创了水墨写意花鸟画的先河，其留世的代表作《玉堂富贵图》现存故宫博物院。

《玉堂富贵图》
（作者：徐熙）

五代山水画是中国山水画的重要节点，著名的画家有四位，分别是北方画派的荆浩、关仝和南方画派的董源、巨然。四人均以各自生活的地区入手体察山水之势，将北方的高山阔水和江南的山清水秀进行艺术再现。荆浩的画作主要以太行山为主，是大山、大树类的全景式山水，其气势磅礴，空间感极强。从现代审美的角度来看，其《匡庐图》和《雪景山水图》从形式和画势的表现上均有极高的启发意义；在美学理论上，荆浩著有《笔法记》一卷，提出"六要"（气、韵、思、景、笔、墨）和"四势"（筋、肉、骨、气）之说。

意图 | 设计的绘画维度

《雪景图》
（作者：巨然）

《匡庐图》
（作者：荆浩）

《雪景山水图》
（作者：荆浩）

南方画派以董源和巨然为代表，对南方的山川叠嶂、芦汀沙洲、寒江独钓等场景进行塑造。董源独创披麻皴（状如麻皮的皴笔）的技法来表现南方景色的秀润，这种画风对以后的文人画家影响很大。巨然的山水画集南秀、北雄于一体，笔法稳健、清雅脱俗，整幅画面充满清净之气，道骨清风。"点苔"是山水画重要的表现技法之一，用"个""介"等形状的点来表现山石、苔藓等，可表现出山的灵气。

《潇湘图》
（局部。作者：董源）

界画起源于晋代,是中国画的一种,其画面内容主要表现建筑和桥梁的结构、气势,在作画过程中需要用到界尺。此类画种因具有强烈的工程性质而显得非常笨重、无灵性,所以不受文人墨客的欢迎并被贬为"匠气"之作。界画的代表人物在元代有王振鹏、李容槿,明代有仇英,清代有袁江、袁耀等。现存的唐懿德太子李重润墓道西壁的《阙楼图》是中国最早的大型界画,宋代的著名界画有《黄鹤楼》《滕王阁图》等。这类作品具有独特的审美情趣,因其科学、理性、真实地记录下当时生活的原貌,所以在中国古代建筑研究中发挥着重要的作用,例如卫贤所画的《闸口盘车图》。

《闸口盘车图》
(作者:卫贤)

《维摩天女像》
(作者:李公麟)

《泼墨仙人图》
(作者:梁楷)

两宋时期人物画的形式突破主要有李公麟的白描和梁楷的泼墨人物画。李公麟的白描线条迂回婉转、跌宕起伏、刚劲有力、极富特色,堪比吴道子,其代表作是《维摩天女像》。梁楷的泼墨人物画是先将墨泼于纸或绢上形成图形,再进行二次创作,其用笔大胆、自然奔放、随机成形,用该画法绘制的《泼墨仙人图》令人回味无穷。张择端的《清明上河图》同样具有重要的历史价值和艺术价值。

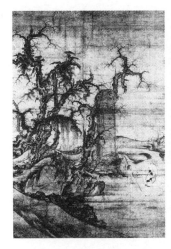 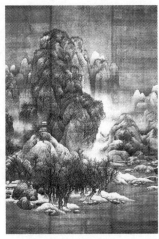 

《读碑窠石图》　　　《雪景寒林图》　　　《天降时雨图》

（作者：李成）　　　（作者：范宽）　　　（作者：米芾）

两宋时期的山水画具有各自的艺术风格，画面以萧瑟凄凉为主，线条清瘦遒劲。李成在绘制山石时用湿墨皴染，使画面在明亮轻快中透着一种硬度，意蕴精致，犹如云卷云舒，后人称之为"卷云皴"，代表作为《读碑窠石图》。范宽的《雪景寒林图》现藏于天津博物馆，其采用雨点、钉头等点状笔触绘制山石上的雪迹，雪色浓厚，淡妆素裹，给人一种极其强烈的装饰感。

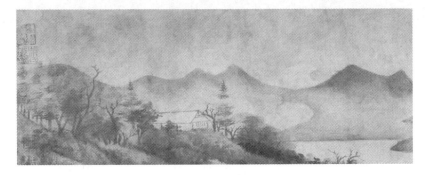

《潇湘奇观图》

（作者：米友仁）

郭熙是宋神宗时期的代表性画家，他善于将书法融入绘画技法中，例如用草书画树枝，枯枝宛若蟹爪。米芾的"米点"画法是直接用水墨烘染、卧笔横点，以表现烟雨迷离、云雾奇幻的场景，因其形式独特而自成一家，米氏父子由此被称为"米派"。米芾的《天降时雨图》和米友仁的《潇湘奇观图》是米派的代表作，前者描写了雨中江南青山丘陵的景色，画家巧妙地运用"烟云掩映"的技法分隔出远山与松木之间的空间感，其山顶积墨浓重，山腰以下则没入淡墨晕染的烟云中，仿佛连绵的山峦出入云霭间，缥缈而空远。

南宋时期因国力微弱、政治力量不足，表现在山水画上为放弃全景式构图和宏大场面的描绘，转而选择局部构图并精心布置，这具有非常高的美学价值，是中国美学的重大突破。该时期画作的特点是以少胜多、以点带面、以小见大，画面整体笔力苍劲、倔强不屈、峰如斧削，似有一股柔弱却坚挺的"内力"充斥其中，代表画家是马远和夏圭，前者号称"马一角"，后者号称"夏半边"。宋徽宗赵佶、文同、易元吉等都是南宋时期非常有名的画家，在此不再一一列举。

《山径春行图》（作者：马远）

《溪山清远图》（作者：夏圭）

## 七、元代绘画

1276 年，蒙古铁骑攻陷临安统一全中国，建立了元朝。此时宋代院体画严谨规范的创作标准转为清逸空灵的艺术风格，而且非常注重诗、书、画三者的融合，其中成就较高的是赵孟頫、钱选、高克恭和"元四家"（黄公望、

王蒙、倪瓒、吴镇）。赵孟𫖯在理论上提出"复古"的主张，建议效仿唐风并把表现个人情感放到第一位，强调以诗入画。其作品齐聚线条、色彩、书法、印章于一体，代表作有《鹊华秋色图》和《秋郊饮马图》。钱选的《浮玉山居图》形式感极强，色淡清雅、山石林立、雾气浮动，给人以清秀恬静的感觉。

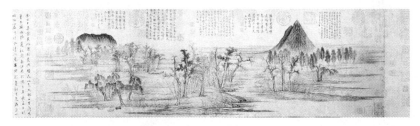

《鹊华秋色图》（作者：赵孟𫖯）

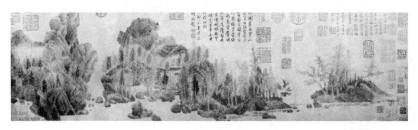

《浮玉山居图》（作者：钱选）

黄公望、王蒙、倪瓒、吴镇四人生活在江浙一带，正值元末社会动乱之际，其画风均源于董源、巨然。朱良志在《南画十六观》❶中曾用"浑"字对黄公望进行解读，用"水禅"解读吴镇，用"幽"字概括倪瓒，其分析鞭辟入里。黄公望的得意之作《富春山居图》被分藏于浙江省博物馆（《剩山图》）和台北故宫博物院（《无用师卷》），2011年6月在台北正式合璧展出。

《富春山居图》

（作者：黄公望）

王蒙为赵孟𫖯的外孙，其作品构图饱满，笔触多变且繁多，善用细如牛毛的"解索皴"法画山石，给人一种铺天盖地的涌动之感。例如其藏于上海博物馆的《青卞隐居图》中山峦层次繁多、苍郁深秀，如同处于翻滚涌动的云层

---

❶ 朱良志. 南画十六观. 北京：北京大学出版社，2013.

中。倪瓒的画作多以太湖景色为主，以独植或数植与山石搭配成组景，意境清远、萧疏淡泊。吴镇，号梅花道人，其创作中大多都有独钓寒江的渔翁，以此表达他愿做隐遁避世、烟波垂钓的渔夫和想要浪迹江湖的情怀。

《渔庄秋霁图》

（作者：倪瓒）

元代对宗教采取保护政策，兴修佛寺与道观，壁画的题材广泛多样，其中以敦煌莫高窟的密宗壁画和永乐宫壁画成就最高。

《青卞隐居图》（作者：王蒙）

《永乐宫壁画》

## 八、明代绘画

明代是中国封建社会走向没落和资本主义开始萌芽的阶段，此时南宋严谨而苍劲的画风得以复苏。明代初期的山水画以院体画为主，因宫廷画家大部分为浙江人，所以被称为"浙派"。其画风取自南宋画家李唐、马远、夏圭等人，画作峰如斧劈、顿挫刚劲、挺拔精简。明代中期以"吴门画派"为主，属文人画体系，画家大多来自苏州（苏州别名吴门）。该画派强调作画要有"士气"，表现出一种强烈的世俗化倾向，其代表性人物主要有沈周、文徵明、唐寅、仇英等。董其昌是明代晚期著名的画家，他提出的"南北分宗论"是明清时期绘画理论中的重要思想之一，该思想深刻地影响了画家的创作活动。董其昌对绘画本身的理解和对中国山水画史的把握甚至波及了书法、诗词等相关艺术门类的理论建构，人们对此评价褒贬不一。徐渭的花鸟在明代独树一帜，其大写意画法对后世的影响非常大。徐渭的画作大多是兴会神到之作，完全独立于固有模式之外，他的特殊之处在于他狂放不羁的作画方式，即自由地泼洒水墨并任意地运笔，以即兴的方式简略描摹物象。这是一种形式上的重大解放，代表作是《墨葡萄图》和《戏蟾图》。

《墨葡萄图》

（作者：徐渭）

## 九、清代绘画

清代山水画主要分为两派——"正统派"和"创新派"，前者的代表人物是"四王"（王时敏、王鉴、王翚、王原祁），后者的代表人物是"四僧"（石涛、八大山人、髡残、弘仁）。萧云从的《太平山水图》是应太平府推官张万选的邀请为其选编的《太平三书》所创作的插图，其在中国美术史上具有崇高

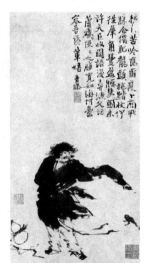

《戏蟾图》

（作者：徐渭）

87

的地位，特别是在山水版画上。它开创性地把传统的山水画镌刻到画板上，以一种崭新的形式出现，对中国版画的发展起了极大的推动作用。同时，选择府一级地方山水景观作系列图画并配以古诗的形式，开创了地志性实景山水图的先河。

《天门山图》（作者：萧云从）

《洗砚池图》（作者：萧云从）

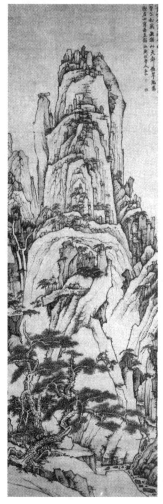

《天都峰图》
（作者：弘仁）

《松壑清泉图》
（作者：弘仁）

无论是"四王"还是"四僧"，其艺术表达形式依然是中国传统水墨的美学特征，弘仁的《松壑清泉图》采用干笔淡墨勾勒，线条利落爽朗，棱角分明有力，表现出山石坚硬的质地。当然，传统文化非常重要的形成因素是时间性，即"多年的生活经验形成生活习惯，多年的生活习惯形成当地的民俗风情，多年的民俗风情形成当地文化"。八大山人、石涛、金陵八家（龚贤、樊圻、吴宏、邹喆、谢荪、叶欣、高岑、胡慥）等人的作品成就较高，其形式感都可追溯师承。

龚贤的作品中依然使用水墨，但是在整体风格上走向了两个极端——要么满幅画面都采用积墨的手法，色调深沉却不沉闷、黑中透亮；要么淡墨疏笔、逸雅风轻。这两种风格被称为"墨龚"和"白龚"。

《溪山无尽图》（作者：龚贤）

《山水册》（作者：龚贤）

清末绘画的主要代表是"海上画派"，代表人物主要有虚谷、赵之谦、任薰、任伯年、吴昌硕等。其画作的主要特点是在立足民族传统艺术的基础上吸收外来艺术元素，大胆尝试，例如虚谷的《红树青山图》、赵之谦的《积书岩图》、吴昌硕的《葡萄葫芦图》等均具备现代的视觉感受。

《红树青山图》

（作者：虚谷）

《葡萄葫芦图》

（作者：吴昌硕）

## 十、民国及新中国绘画

辛亥革命拉开了中国民主进程的序幕，在"西学东渐"的大背景下将西方的绘画技法引入中国，对中国画造成强有力的冲击。中国画的转型性探索在前进性与曲折性的统一中进行，此时涌现出一批著名的艺术家，例如徐悲鸿、黄宾虹、潘天寿、张大千等。徐悲鸿的《愚公移山图》和《田横五百士》以写实的手法表现宏大的叙事场景。

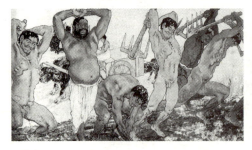

《愚公移山图》　　　　　　　　《田横五百士》
（作者：徐悲鸿）　　　　　　　（作者：徐悲鸿）

与写实的宏大叙事不同，丰子恺的漫画独具韵味，他通过简洁的笔触表达对生活的观察，几分讽刺，几分诙谐，描摹世态入木三分。钱松嵒的《红岩图》中以朱砂和牡丹红表达主题，其色泽庄重，颜色浓郁庄严，红色与中性色的强烈对比充满了肃穆感。

丰子恺漫画　　　《红岩图》（作者：钱松嵒）

纵观中国美学与绘画的形式演变，在社会结构长期稳定的背景下，由于创作动机与创作材料相对稳定，一开始就进入写意状态，而不是像西方绘画形式演变过程那样跌宕起伏，这是东西方土壤（政治、经济、社会、文化）不同造成的结果。

## 第三节 / 西方绘画的形式演变

与中国绘画形式演变的稳定相比，西方绘画的形式演变则剧烈得多，其在发展的每个阶段都形成了较为明确的创作原则，同时也成为后一风格所反对的对象，在此期间诸多思想激烈碰撞。希望通过本次简短的梳理能帮助大家思考西方绘画中"意"与"图"的关联与演变。

### 一、原始到中世纪绘画

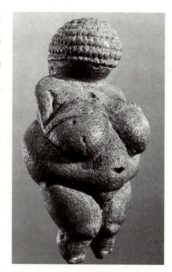

西方绘画以洞窟壁画作为开端，法国拉斯科岩洞壁画中所描绘的鹿、鱼、牛、羊等动物应该是祭祀时用来祈祷获取此类食物的图示，将标枪等武器插入这些图像之中预示着狩猎顺利。壁画整体风格粗犷、动态十足。狩猎与生殖崇拜是部落发展壮大的前提和基础，这个道理在东西方都一样，例如奥地利出土的《维伦多尔夫的维纳斯》，其女性的乳房与臀部等生殖特征被重点突出，面部省去五官简化成头发；法国波尔多阿基坦博物馆中收藏的《持牛角的维纳斯》也具有相同特征，有种说法是该女子正在对着牛角祈求怀孕。

《维伦多尔夫的维纳斯》

《士兵博弈》
（古希腊陶画）

古希腊是欧洲文明的发源地，当时尊崇"神人同形同性"的观念，注重人的形体美与心灵美。此时在东西方都有重要的思想家诞生，并著有丰硕的理论成果，这个时期被称为"轴心时代"。例如作为神话与传说典范的古希腊诗人荷马的著作——《荷马史诗》，它由西方民间流行的短歌综合编写而成，具有重要的艺术价值，并且在历史、地理、考古、民俗等方面具有很高的研究价值。古希腊的哲学家亚里士多德在西方哲学史及对美的论断上占有重要地位，提出了"美是和谐说"等理论。古希腊的雕塑名作《掷铁饼者》中将人完美的身体、动作、比例等以物质的方式凝固后展示给世人。古希腊的瓶画是非常有代表性的作品，是对当时制陶技术的展示，画面中反映了军事、娱乐、运动等内容。与中国陶纹的抽象与神秘不同，这种瓶画的画面相对写实，也许在一开始就昭示着东西方艺术风格的不同。

欧洲中世纪绘画成就颇丰，主要有早期基督教绘画、拜占庭绘画、蛮族绘画、罗马式绘画和哥特式绘画，其风格多样、注重写实，融合了东方艺术、土著艺术等特点，通过空间氛围的整体营造表达神性。壁画是早期基督教绘画的主要形式，因为人们主要在室内空间举行礼拜和聚会，所以墙壁成为最合适的画布，其内容是对教义的可视化。湿壁画与镶嵌画是当时画面表现的主要方式，镶嵌画的视觉效果更加宏大、写实，颜色保留时间较长。拜占庭时期的镶嵌画十分精美，通过小块彩色玻璃和石头等材料进行拼贴，使画面显得富丽堂皇。这种装饰延续到蛮族绘画的手抄本绘画中则表现为装饰得繁缛华丽、精美细腻的字母，这在书籍装帧史上是非常有代表性的节点之一。

意图 | 设计的绘画维度

《皇后提奥多拉和女官》
（圣维塔尔教堂的壁画）

《凯尔斯经》中的《马太书》

哥特式绘画与哥特式建筑的艺术特征非常有特色，哥特式绘画主要用于教堂建筑的彩色玻璃窗画，因为哥特式建筑的大窗几乎占据了整个墙面，当阳光穿过半透明的玻璃窗画时营造了教堂内部神秘的空间氛围，玻璃染色以红、黄、紫三色为主。哥特式建筑整体呈上升趋势，承担着营造精神依托的功能，完美地诠释教会至高无上的地位，巴黎圣母院大教堂就是典型代表。

哥特式建筑的彩色玻璃窗画

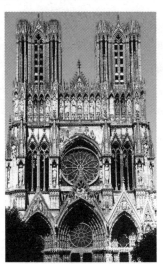

法国兰斯大教堂主立面

## 二、文艺复兴时期的绘画

文艺复兴时期是中世纪"吃饭、睡觉、诵经"这种禁欲式苦修之后的觉醒,是对古希腊"神人同形同性"的复兴,其创作题材虽然出自《圣经》,但是作品一改中世纪的呆板形象,有了人的味道。随着禁欲的解除,对世俗现象的描绘越来越多。无论是作品题材还是美学思想,文艺复兴时期的绘画作品在西方绘画史上都占有重要的地位。从整体来看,学习古典文化艺术的内核——理性,需要以写实作为构建的视觉化手段。这个时期的思想解放运动出现在文学、雕塑、音乐、绘画、建筑等多个领域,例如但丁的长诗《神曲》、作曲家蒙特威尔地的《奥菲欧》、多纳泰罗的雕塑作品《大卫》、戏剧家莎士比亚的作品《罗密欧与朱丽叶》等都是对人文主义理想的宣扬。

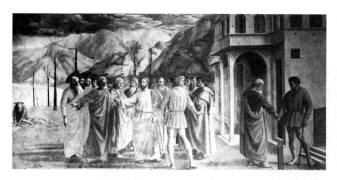

《纳税钱》(作者:马萨乔)

《基督把钥匙交给彼得》(作者:贝鲁吉诺)

人体解剖与透视学的探索为绘制大场景和角色奠定基础。佛罗伦萨画派代表人物乔托的作品是中世纪与文艺复兴时期的分水岭,奠定了文艺复兴艺术的现实主义基础。马萨乔运用科学手法构图着色,在其代表作《纳税钱》中通过透视构图表现前景与后景的空间距离,营造视觉中心,给人以空间的真实感。贝鲁吉诺的《基督把钥匙交给彼得》中的构图和空间更加具有真实性。

意图 | 设计的绘画维度

　　波提切利的绘画以宗教、神话和历史为题材，创造性地运用中世纪的装饰风格，画面整体明快干净，具有很强的装饰性，给人富有诗意和世俗气息的轻松感，例如他的代表作《维纳斯的诞生》。达·芬奇作为文艺复兴三杰之一艺术造诣非常高，同时他还是军事家、力学家。2017年3月，在清华大学艺术博物馆举办的第四届艺术与科学国际作品展《对话达·芬奇》中展示了很多达·芬奇的手稿，其对"攻"与"防"以及永动机、飞行器等的思考从现代角度来看依然非常具有启发意义。

攻城与防守的军事工具模型和达·芬奇手稿

　　达·芬奇的作品深沉、理性，例如《岩间圣母》中的手势、《最后的晚餐》中的表情与姿势等都包含诸多含义；米开朗琪罗的作品雄健有力，例如《最后

的审判》；拉斐尔的画优美、富有哲学意义，他的代表作《雅典学院》中描绘了当时的人文主义者为追求科学真理而自由争辩的形象，向人们展示了一场如同盛大仪式的解放思想活动。

威尼斯画派是文艺复兴时期极具代表性的画派，因地缘关系促进商业繁荣，稳定的经济基础使思想更加开放，用色更加热烈奔放。贝利尼是该画派的奠基者，他注重风景描写，乔尔乔内和提香都是他的学生。乔尔乔内是威尼斯画派的代表画家之一，他将女性的裸体与大自然的美景共同入画，是对基督教禁欲的有力回击，宣扬人的现世生活。提香是威尼斯画派的巨匠，其代表作《酒神的狂欢》中也提倡以自由奔放的生活态度感受现世生活，放任本能、释放生命力的热情，而不是像日神（阿波罗）那种严肃的秩序与理性。从某种程度上来讲，这些变化可以被理解为是西方哲学发展脉络中的两条主线——"自由"与"理性"在绘画上的反映。提香的学生丁托列托的作品更具表现力，其作品《天国》中描绘了激烈的人物动态，色彩浓烈纯正，光线变化丰富。

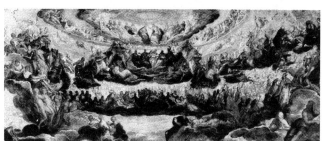

《酒神的狂欢》　　　　　　　　　　　《天国》

（作者：提香）　　　　　　　　　　（作者：丁托列托）

尼德兰绘画代表艺术家博斯的作品《人间乐园》极富想象力，非常怪异。想要理解这幅画需要具有宗教方面的知识背景，画面中的图形与场景均有其所代表的意义，例如乐器是七宗罪之一，其他场景既是戏谑的也是现实的，如同讽刺漫画。勃鲁盖尔根据《圣经》故事创作了《巴别塔》，大意为上帝担

心人类齐心协力建成这座通天塔，于是施法让建塔之人使用不同的语言而无法顺利沟通，其另一幅作品《盲人引路》也是具有幽默色彩的寓意画。

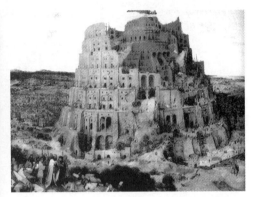

《巴别塔》

（作者：勃鲁盖尔）

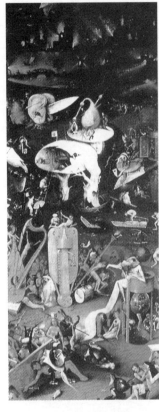

《人间乐园》右幅

（作者：博斯）

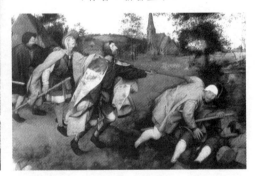

《盲人引路》

（作者：勃鲁盖尔）

德国文艺复兴时期的代表是丢勒，此人多才多艺，在油画、版画、雕塑等领域获得巨大成就，在此重点介绍其版画作品。丢勒的版画作品黑白分明、线条流畅、结构严谨，整幅画面富含哲理性，具有一种犀利的洞察力，是他对人类道德的深沉思索。

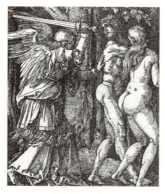 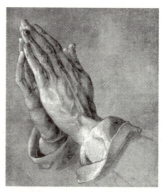

丢勒版画作品　　　　《祈祷之手》（作者：丢勒）

## 三、17世纪至18世纪的绘画

17世纪绘画打破了文艺复兴时期的和谐、宁静与对称式构图，转而崇尚动态、力量和对角线构图，并且注重对光线的运用、写实、描绘细节和创造幻觉与神秘感，此时欧洲绘画进入巴洛克时代。例如贝尼尼的雕塑《圣德列萨祭坛》向人们展示了一种"无比痛苦又甜蜜"的体验，它通过金属杆模拟从天而降的光线，圣徒宛如处于上升的空中，营造出神性天国的光景。这一时期比较有代表性的绘画作品有科尔托纳的《劫持萨宾妇女》和鲁本斯的《劫夺吕西普的女儿》。

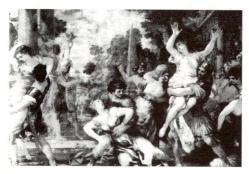 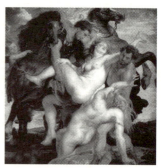

《劫持萨宾妇女》　　　　《劫夺吕西普的女儿》
（作者：科尔托纳）　　　　（作者：鲁本斯）

卡拉瓦乔是非常有代表性的现实主义画家，其后期作品整体风格沉重，背景明度较低，突出主体且具有舞台效果，该技法被称为"黑绘法"。在画面光线布置方面，明暗对比强烈，有明确的主光源，例如《艾穆斯的晚餐》和《基督下葬》。

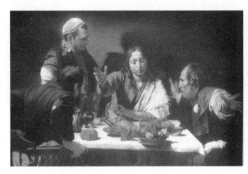

《艾穆斯的晚餐》

（作者：卡拉瓦乔）

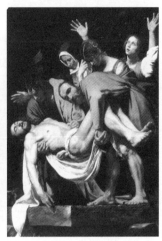

《基督下葬》

（作者：卡拉瓦乔）

17世纪的荷兰、西班牙等国家的绘画基本以写实为主，此时荷兰的风俗画占据了一定地位（中国汉代也有类似的风俗画），其以社会生活风俗、家庭聚会等内容为题材，画家非常注重描述对象的心理变化，对人物微妙的表情变化把握得十分到位，例如哈尔斯的《吉卜赛女郎》中表现了女主角的活力、健康和清新脱俗。伦勃朗是荷兰最伟大的现实主义画家，其代表作有《杜普教授的解剖课》《夜巡》《神殿中的现身》等。维米尔的《倒牛奶的女仆》《情书》等作品很有代表性。西班牙的里维拉、苏巴朗、委拉斯贵兹等画家通过绘画的方式表现自己生活中的所感所想。委拉斯贵兹将西班牙的现实主义绘画艺术推向高潮，如《煎鸡蛋的老妇人》《塞维利亚的卖水人》《纺织女》等描述了底层人民的生活状态，而《教皇英诺森十世》《宫娥》则是为皇室服务而作。

17世纪至19世纪初,欧洲文学艺术中流行一种艺术思潮——古典主义,其主张通过理性认识世界并热衷于古典题材,追求历史性、宗教性、共识性题材,反对个性。普桑是法国古典主义的创始者,他通过绘画形塑意识从而影响行为,画面中追求宏大的气度和端庄的美感,给人一种任何行为都是理性的感觉,例如他的作品《阿尔卡迪的牧人》《抢夺萨宾妇女》《牧神柱前的酒宴》。洛兰的风景画也具有古典风格,整体画面有种寂静、端庄的气息,画面中的每一棵树、每一个人思考的姿势都如同雕塑那样理性,即便是光线也是理性的光线。

法国洛可可风格反对古典主义风格,提倡享乐主义。随着古典主义绘画的衰落,洛可可逐渐兴起,18世纪中期为洛可可艺术与市民美术的对抗时期,后期在启蒙主义的影响下,新古典主义再度兴起。此时的艺术家身兼数职,既是御用画师又是皇家设计服务者,促进了现代设计的创新与探索。例如凡尔赛宫中的镜廊就由勒勃兰和孟沙尔进行建造,这无疑促进了技术、生产、设计、管理等全方位的探索。"风流画家"华多为洛可可艺术奠定了基础,他采用半透明的暖色调创造一种朦胧的诗意气氛和华丽、高贵的感觉,如《舟发西苔岛》;弗朗索瓦·布歇深得路易十五的情人蓬巴杜夫人赏识;弗拉戈纳尔也是迎合上流社会需要,在作品中表现贵族男女的欢爱场景,其代表作是《秋千》。市民美术的代表是夏尔丹,其作品有种自然的真实感,如《铜水箱》《餐前祈祷》等;格瑞兹是18世纪后期最重要的风俗画家,他受狄德罗的影响非常重视道德教育,其作品《打破的水壶》暗示少女失去童贞,《父亲的诅咒》和《被惩罚的儿子归来》是对不知感恩的行为的批判。

18世纪的英国画家荷加斯的《时髦婚姻》以讽刺的手法描述中产阶级和没落贵族的联姻。西班牙画家戈雅通过《查理四世的一家》表达当时封建社会的没落,画面中皇室成员排列成一排,将国王的呆板与皇后的丑陋、跋扈表现得淋漓尽致。

18世纪中期至19世纪初,法国绘画进入新古典主义时期,伴随着法国资产阶级大革命的爆发,此时的绘画有很强烈的政治倾向,例如大卫借助神话中的英雄声援革命,留下了《荷加斯兄弟之誓》《马拉之死》等经典作品。新古典主义并非对古希腊罗马艺术的复制,更不是对17世纪古典主义的翻版,其特点是借助英雄主义的艺术形式进行斗争,充满了革命气质。浪漫主义在与古典主义的对抗中发展起来,其竭力推崇自由、平等、博爱的观念,强调个人思想的艺术性表达,主张创造、灵动而非复古、古板。在这种背景下,基里科创作了《梅杜萨之筏》、德拉克洛瓦绘制了《自由引导人民》等著名作品。19世纪上半叶,因为资本主义在欧洲的快速发展,阶级矛盾日益恶化,对现实的批判成为一种社会思潮,雕塑家罗丹的《思想者》完美地诠释了对现实思考的紧迫性。批判现实主义反对历史题材和不切实际的古典神话,要求真实地描述生活,反对过分幻想与主观臆造,强调对当时社会黑暗面的揭露与批判。杜米埃在《三等车厢》中用粗糙的线条显示其作品的爆发力;库尔贝对底层人民的生活状态进行细致观察,在《打石工》中通过工人工作时的姿势、衣服上的补丁等画面元素反映了当时的生活状态;巴比松画派的代表画家米勒通过《拾穗》《晚钟》《播种者》等作品反映了农民的淳朴,整个画面朴实无华、庄严肃穆。

## 四、19世纪的绘画

印象主义画家非常注重光的变化,其创作由室内转向室外,创作时间大大缩短。此时,"意"与"图"开始实验性分离,画家试图摆脱文学的影响,更多地关注绘画语言本身,这成为现代艺术的开端。莫奈是印象主义绘画运动的发起者和领导者,在绘画过程中为了跟随变化(或者说是追赶变化),所以画面没有室内绘画那种精致感,仅用大笔触营造大关系,这样反而用色轻快跳跃,色彩对比强烈,例如其藏于巴黎玛摩堂博物馆的《印象·日出》和《睡莲》。雷诺阿的《红磨坊的舞会》与《阳光下的裸女》也是此时期的代表作。

德加的作品注重表现动态的瞬间，对人物的表情、动态、心理描述到位，代表作有《舞台上的舞女》等。

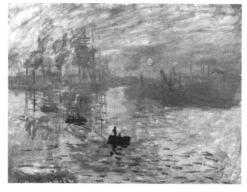 

《印象·日出》　　　　　　　　《睡莲》

（作者：莫奈）　　　　　　　（作者：莫奈）

毕沙罗堪称色彩大师，在《林中浴女》中用点彩技法将树丛、小溪、正在洗浴的女子等用冷暖色区分出来，笔触细碎、色彩丰富。画面中的人物沐浴在阳光下，营造出一种朦胧的神性气息。其《蒙马特大街》《村落》等作品都非常注重阳光穿透空气时呈现的雾气流动的感觉，画作中有种速写的感觉，匆匆但坚定，较之以往的写实手法更具有实验性。印象主义的绘画非常像人刚睁开眼睛时一瞬间映入眼帘的画面，这种追求瞬间的绘制方法为造型松绑，使其不再那么严谨、写实，而是注重对第一印象的表达。

《林中浴女》　　　　　　　《蒙马特大街》

（作者：毕沙罗）　　　　　（作者：毕沙罗）

新印象主义的作品则更多地体现光学的科学性特征，通过光学分析将画面色彩进行分解，其造型呆板，如同机械般缺乏生动性，故又被称为"点彩派"。这种颗粒感如同当时照相术成像后的具有颗粒感的有色化表达，毕沙罗尝曾试过此种画法，但以失败告终。该流派的代表画家是修拉，他以"科学"的色彩理论为基础，创作了《大碗岛的星期天下午》（目前藏于芝加哥艺术学院）等诸多作品。

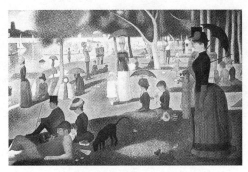

《大碗岛的星期天下午》

（作者：修拉）

后印象主义宣扬画家应根据个人感受再造对象——不是再现而是进行第二次创造。后印象主义的主张在西方绘画史中意义重大，其对"意"与"图"的分离进行大量探索，此时的绘画不再受传统文学与美学规范的限制，人们开始重新审视绘画与对象的关系。因写实或为某种特定意义而创作导致的作品表达的生命力不足、艺术感不强等现象在这个时期得到了解放，画家以主体地位的姿态摆脱了客观束缚并转而关注绘画本身。同时，印象主义对用色方法进行了革新，更加注重画面色彩的对比、体积感和装饰性。塞尚是这一时期的代表画家，其借鉴了印象主义光和色的表达方式，以分析的视角关注形体的几何化结构，省略了很多细节，这是塞尚再造对象的方式，也是一种"抽象"的过程，即形体造型进一步简化，但大致轮廓还是以客体作为母本，例如目前藏于费城美术馆的《圣维克多山》。另一位代表性画家是梵高，其作品更加个人情感化，他以粗硬的线条和明艳的色彩将个人感受表达出来，热烈跳动的笔触和用色

如同他的性格——敏感又脆弱。在《星空》中，他将自己感受到的不稳定性以旋涡的形式表现出来，从接受美学的角度分析这个作品，其具有极强的召唤结构，即有一种渴望被理解的共鸣需求，这种作品让人联想到原生艺术。

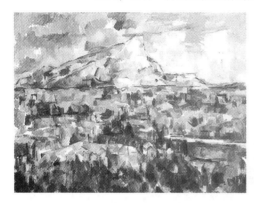

《圣维克多山》

（作者：塞尚）

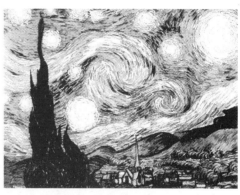

《星空》

（作者：梵高）

高更的作品具有原始野性，通过色彩的张力去表现人类对自身存在状态的反思，例如存于波士顿美术博物馆的《我们从哪里来？我们是谁？我们到哪里去？》。这是个哲学命题，尼采等哲学家对人类的存在状态有所描述——追求理性和自由的同时，理性却限制了自由，基于这种困惑来理解此作品的创作或许会容易些。

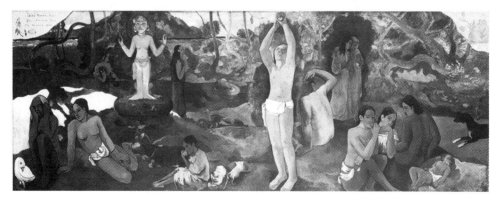

《我们从哪里来？我们是谁？我们到哪里去？》

（作者：高更）

意图 | 设计的绘画维度

此时的法国、英国、德国都出现了艺术史上非常重要的艺术家,如法国纳比派的博纳尔,英国的透纳、康斯坦布尔以及拉斐尔前派,德国的珂勒惠支和门采尔。珂勒惠支的版画中主要表现社会贫困和战争的创伤,深刻描绘了工人阶级的悲惨遭遇及其奋起反抗。鲁迅先生非常推崇她的作品,认为她的作品中有种"力量的美"。以下作品拍摄于2015年11月中国美术馆举办的珂勒惠支作品展。

珂勒惠支作品

随着社会矛盾的日益增加，19世纪的俄罗斯诞生了很多优秀的艺术家，尤其是在19世纪下半叶，以克拉姆斯柯依、苏里柯夫、列维坦、列宾等艺术家为代表的巡回展览画派成就非凡，他们通过绘画反映人民生活的困苦并歌颂美丽的大自然，为后世留存了大量优秀作品。

### 五、20世纪初期的绘画

20世纪的西方绘画风格演变更加剧烈，具有前卫和先锋特色的艺术思潮与流派开始探索形式美，并提出"形式就是内容"的口号。这种实验性的探索具有思想根源和哲学基础，尼采的唯意志论、弗洛伊德的精神分析理论、柏格森的直觉理论、海德格尔和萨特的存在主义等都对绘画产生了影响，出现了野兽主义、立体主义、表现主义、未来主义等。随着二战的爆发，纽约成为新的艺术中心。野兽主义的代表画家是马蒂斯，因画面具有强烈的主观表现性、笔触粗犷、形体简约、动感十足而被批评家比作"野兽"，其代表作《舞蹈》具有很强的平面装饰性。安德烈·德兰的《舞蹈》画面相对平静，色彩更加丰富。

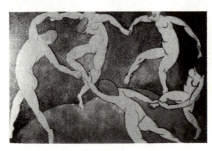

《舞蹈》（作者：马蒂斯）　　　　《舞蹈》（作者：安德烈·德兰）

立体主义的主要代表是毕加索和勃拉克，他们从非洲雕塑中获得灵感，把客观事物的不同角度组合到同一个二维平面中，带来一种总体把握、解构式的经验，并具有很强的分析性，这个阶段被称为分析立体主义。在创作材料

方面，立体主义不再仅限于绘画材料，而是使用综合材料，该阶段被称作综合立体主义。立体主义的创作不再跟随对象，而是自由组织画面，体现其主观观念、理性思维以及点、线、面的综合视觉。立体主义的代表作品有勃拉克的《竖琴与小提琴静物》，毕加索的《亚威农少女》《格尔尼卡》《三个乐师》等作品。

非洲木雕

《竖琴与小提琴静物》　　　《三个乐师》

（作者：勃拉克）　　　　　（作者：毕加索）

未来主义是 20 世纪初形成于意大利的文艺运动，基于对西方工业文明和现代科技形塑时间与空间的强大能力，突出表现了科技感和速度感，形式上借鉴立体主义的分析手法，代表作有波菊尼的《城市的兴起》、罗伯特·德劳内的《红塔》、基诺·塞维里尼的《武装的火车》等作品。

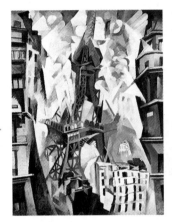

《红塔》

（作者：罗伯特·德劳内）

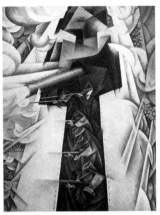

《武装的火车》

（作者：基诺·塞维里尼）

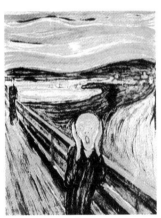

《呐喊》

（作者：蒙克）

表现主义以梵高为先驱，德国桥社为先导，蒙克为代表，强调艺术家的个人感受，例如在《星空》中梵高为什么会感受到天空的旋涡动态，蒙克的《呐喊》中为什么天空是火红色的，这些都与画家的个人经历与个人感受有很大关系，也就是说表现主义具有很强的个体性特征。蒙克一生命运坎坷，亲人的相继去世令他非常悲观无助。

达达主义是一战期间一批反战情绪高昂的青年艺术家对现存社会价值观念表示强烈质疑，由而产生的"生活无意义"的虚无主义

思想。他们嘲弄一切教条，贬抑传统价值，认为任何价值都没有意义，战前的社会状况不是他们想要的，对战后的生活也不抱有希望，于是采用破坏的方式对传统提出挑战，这可以理解为因技术进步、战争因素等综合性失衡所引起的战争思维在艺术领域的延续。杜尚是达达主义的代表人物，他在《蒙娜丽莎》的印刷品中加入自己的修改以表达对传统的否定，其《小便池》也是对现有美术馆体系的挑战。杜尚的代表作是目前藏于费城美术馆的《下楼梯的裸女》，其画面结构松散、几何性较强，有种动态移动中间帧的感觉。

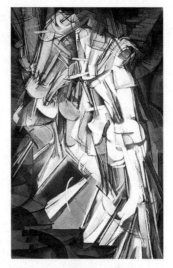

《下楼梯的裸女》

（作者：杜尚）

超现实主义借助弗洛伊德的精神分析理论，力图对人的潜意识进行视觉化表现，进行一种"无法被推翻也无法被否定"的艺术实验，表现一种"心理自动化"的过程性绘画。其形象写实但是画面整体脱离现实，代表画家是达利，他强调潜意识、梦境和非理性，作品中有一种冲动和神秘感，代表作品为现藏于纽约现代艺术博物馆的《记忆的永恒》。

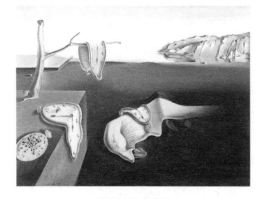

《记忆的永恒》

（作者：达利）

随着对"形式就是内容"的不断探索，人们开始以纯粹的视角分析形式，以康定斯基、蒙德里安等艺术家为代表的抽象主义登上历史舞台。抽象主义认为点、线、面、色等无需依托物质载体就能具有意义，形式本身就可以表达个人感受。作为包豪斯的教师，康定斯基通过抽象视觉元素表达个人情绪，率先开创了叙事时间的解构，其作品代表着抽象艺术的自发性和精神内涵。现代设计学的色彩情感理论由康定斯基提出并做了大量的创作，例如他的代表作品《红、黄、蓝》等；荷兰风格主义艺术家蒙德里安则对色彩与空间进行了极致的简化。

《红、黄、蓝》
（作者：康定斯基）

《红、黄、蓝的构成》
（作者：蒙德里安）

## 六、1940年至今的绘画

无论是欧洲绘画还是美国绘画，想要理解此时期的绘画或者雕塑等都需要有一定的哲学知识作为储备，这段时间大致以存在主义、弗洛伊德的精神分析理论为基础。抽象主义在纽约等城市影响巨大，例如波洛克、德库宁、戈尔基等人通过行动绘画进行实验性探索。艺术创作被认为是一种思考的方式，以截然不同的视觉语言表达其观念，这种观念以对世界联系的思考为基础，展现艺术家对世界高度敏感的感知能力，这种能力有种预判力和突破力。萨特认为行动是了解自己与世界关系的方法，波洛克、德库宁等艺术家用行动绘

画的方式表达他们的思考，罗森伯格说这是"艺术家个人经历、意味深长的姿态"❶。

此时，画作的最终成果显得并没有那么重要，艺术家通过无意识来决定自己的绘画风格，即精神自动主义，因不预设结果，所以过程显得极具吸引力，现代艺术家要表现的是能量、动态以及其他内在力量。亚历山大·考尔德将他对天文的兴趣以动态雕塑的形式展现，从而表达一种宇宙内在的平衡，其形式有种蒙德里安式的简洁与干脆。他的确从蒙德里安那里获得很多启发，例如他于1955年创作的雕塑《Y轴中的物体》，这个雕塑具有非常强烈的适应能力和很强的动态自平衡能力，稳定并具有很强的科学性。另一位艺术家霍夫曼主要关注空间动力学和视觉张力，通过重叠、大小表现距离的拉近与推远，对视觉的"推－拉"进行试验。而纽曼对"崇高"进行了大量的哲学思考，其作品已经极度简化成一条直线，这个简化的图形有诸多含义，理解这种图像的信息需要设定特定的情境。罗斯科的绘画被称为"色域绘画"，其画面简化到两个色块，通过对"绘画平面"的理解去探索原始力量，寻找一种神性的通道。

《Y轴中的物体》

（作者：亚历山大·考尔德）

波洛克的滴画

---

❶ [美]费恩伯格.艺术史：1940年至今天.陈颖，姚岚，郑念缇，译.上海：上海社会科学院出版社，2015.

杜布菲曾在瑞士参观精神病院的作品展（可能是对精神病人采取艺术疗法），他深受作品中表现出的惊人力量的启发，通过收集原生艺术并从中获得思考，其作品的形式感非常新颖，但哲学前提非常复杂。贾科梅蒂通过纤弱、细长的雕塑来呈现其对存在主义的理解，作品中不断否定又坚持追求肯定，有种忧心忡忡的内省，其代表作《城市广场》表达了现代城市"冷漠、焦虑"的欲言又止。弗朗西斯·培根采用扭曲、变形的形象体现视觉感受，但这是无意识的结果，是一种思维过程，并不强调逻辑性，而是表现一种原始本能。他的《自画像》中有种扭曲或者说是立体主义手法，给人带来高度紧张、不适的对视。

抽象主义所具有的哲学性、思考性主要源于对当时社会动荡的反思，中国的春秋战国、三国两晋南北朝、五代十国等政权交替时期也有诸多类似精神需求的艺术创作，只不过是因文化根性不同所以表现方式不同。而随着转型快要成功，量变达到质变的时候，需要统一、写实、具象、共识的艺术形式来统一意识。在大量晦涩难懂的艺术作品信息的轰炸下，具象主题绘画有恢复生命力的迹象，此时表现出来的是格林伯格所建立的"绝对形式"的纯粹美，其作品具备了提供回答复杂问题的简单答案的网络，即以纯粹的形式主义美学作为答案。

第二次世界大战后，美国成为超级大国，其战后经济蓬勃发展，物质基础相当雄厚，大众传媒为构建大众消费文化不遗余力。报纸、电视、商品包装、户外广告等构建了人造视觉景观，具有强烈的说服力。劳申伯格的混合绘画材料来源于日常生活中的杂货（尤其是大量的广告印刷品），拼贴而成的偶然性成为他在"环境中确认自我存在"的方式，后期他借鉴了约翰·凯奇的表现方式将行为引入创作，并吸引观众参与。

麦克卢汉在《理解媒介》中清晰地分析了媒介形塑社会的作用，提出"媒

意图 | 设计的绘画维度

介即信息"的观点,即媒介所传递的信息是以符号语言为基础构建的"不在场的在场",使符号的象征性意义变得极具语言特性。符号意义产生作用的前提是共识性,共识性是群体认同的结果,"复制"是快速达到群体认同的技术途径,大众传媒具有快速复制信息并反复播放的能力,这些共同建构出"真实的符号世界"。在这样的背景下,贾斯帕·琼斯强调符号意义,在其作品中出现大量的数字代码,用一种盖章似的方式传递符号发生意义所留下的痕迹。这种痕迹通过图像的重复、重叠等手法,以一种碎片化的复杂性去捕捉确定与不确定的多样性。

符号学之所以被重视是因为我们已经建立区域性的或全球性的信息传播基础,急需一种通用语言作为建立关联的工具。因文字语言各不相同,所以以图像作为视觉化语言更具有共识性,于是电视、网络、电影等媒体在全球性信息传播中扮演的角色越来越重要。随着广告传单、图书、杂志等印刷品的普及,独立小组成员保罗兹、汉密尔顿等人开始从印刷品中选取部分图片进行拼贴。现藏于德国图宾根美术馆的汉密尔顿的作品《是什么使今天的家庭如此不同,如此有魅力?》带给我们有一种非常熟悉的感觉,想必国内 20 世纪 70 年代末至 80 年代初出生的人大多会有收集卡片、包装盒、商标、邮票的经历。安迪·沃霍尔通过大量复制营造一种"选择非选择性",例如《32 个坎贝尔汤罐》和《玛丽莲·梦露双联画》都是通过大量的重复消除艺术家笔触,达到视觉信息阈值,跨过信息选择强制形成记忆。

《是什么使今天的家庭如此不同,如此有魅力?》
(作者:汉密尔顿)

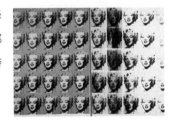

《玛丽莲·梦露双联画》
(作者:安迪·沃霍尔)

博伊斯的表演艺术、克里斯托夫妇的包裹艺术、白南准的影像艺术、卡普尔和杰夫·昆斯的雕塑艺术等都是作者对社会问题产生的深刻、戏谑、严肃的思考。新时代有新的问题,

113

就像生物技术的发展引发了一系列如克隆人该如何定位，人进行基因改良的话会怎样等生物伦理方面的问题，同样，随着AI技术的发展，我们将面临人机关系该如何定义，机器人是否有人权等新的问题，而绘画等创作就是我们对现代社会理解的表达方式。

第二篇

传媒

# 第四章
# /设计的传媒维度

## 第一节/传播与符号

　　据说传播的定义有 120 多种,但是没有一种能成为明确的标准,埃姆·格里芬在其著作《初识传播学》中提供了一个相对可靠的定义:"传播是建立和阐释可激发回应的信息的关系过程"❶,这涉及五个关键词,即传播学的五大概念:信息、信息的建立、信息的阐释、信息的激发回应、关系过程。在此,以包装设计为例来帮助大家思考这个过程,包装设计要传递产品名称、功效、产地、风格等信息,通过运输将货品摆到商场的货架上,然后被消费者解读,由消费者决定是否需要产生购买行为。作为包装设计师需要提炼信息并通过设计生成包装信息,这种信息所采用的图形、文字需要让消费者易于解读并激起回应,所以说从某种角度上来讲,设计学中的视觉传达设计、服装设计等专业均可以被理解为是一种信息传播行为。

---

❶ [美]埃姆·格里芬.初识传播学.展江,译.北京:北京联合出版公司,2019.

在西方哲学部分提到了社会学研究的三大路径,在传播学领域也是一样,一是实证,二是阐释,三是兼具实证性和阐释性的群体互动的符号聚合理论,这与研究方法一一对应。传播理论多样复杂,但其代表性学说主要有七个,如下所示。

传播理论的代表性学说

| 社会心理学派 | 作为人际互动和影响力的传播 | 谁,说了什么,对谁说,效果是什么 |
| --- | --- | --- |
| 控制论学派 | 作为信息处理系统的传播 | 信息的高保真,减少"噪音" |
| 修辞学派 | 作为技巧性公共演说的传播 | 有效地说服他人 |
| 符号学派 | 作为通过符号分享意义的过程 | 意义、语境、约定俗成 |
| 社会文化学派 | 作为社会现实的创造者与制定者 | 沟通即为构建 |
| 批判学派 | 作为对不公正话语的反思与挑战 | 反思性、话语权 |
| 现象学派 | 通过对话来感受自我与他人的传播 | 言行一致、无条件的肯定和尊重、同情心 |

在此重点介绍乔治·赫伯特·米德创立的符号互动论,他的学生布鲁默提出了研究符号互动论的三个核心假设:意义、语言、思维。意义是社会现实的建构,"人类对人或事所采取的行为首先基于他们向这些人或事所赋予的意义"[1],意义的形成是以在一定的群体性场域内获得共同认可为基础,也就是说赋予意义是为了获得沟通的平台,或者沟通的"一般等价物"。给人或事命名的过程也是确立这种符号生成的过程,这种过程有点非逻辑性(即罗兰·巴特所说的随意性),并无较为明显的逻辑关系,虽然认知范围会影响命名事物的过程。思维的过程是对此进行修正的过程,人类通过思考去判断意义与语言的合理性并不断修正,米德称之为"心智作用"。

---

[1] [美]埃姆·格里芬.初识传播学.展江,译.北京:北京联合出版公司,2019.

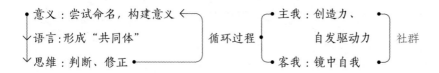

社会构建论者认为对话沟通构建了社会现实，同时也被它们创造的世界所改造。在不断地说话与回应中形成意义和对应的行为被称作"反身性"，即人们施加于他人的语言及行为被反弹回来并影响自身的行为。很多时候都是经过"说事"来实现的，这个"事"又分为真事和假事，前者可以理解为现实存在，后者可以理解为虚构捏造，但都可能是真实的事。通过语言行为讲述一定的情节来表述关系并形成认同感，从而形成具有共享意义和价值观的阐释系统，这个行为被称为"文化"。这种不断纠缠、否定、辩驳，最后认同的行为过程被巴尼特·皮尔斯和弗农·克罗嫩称为"意义协调管理理论"。

在大众传播时代，符号成为能够指代其他东西的事物，符号学成为研究符号系统产生社会意义的学科，创始人是罗兰·巴特（受到瑞士语言学家索绪尔的影响）。符号是能指和所指的组合，例如能指是人们看到的玫瑰花，所指是爱情。能指与所指的关系属于约定俗成，并没有逻辑关系，索绪尔认为这种关系是随意的。巴特在研究神话时提到内涵系统和外延系统两个层级，内涵系统是建立在已有的符号系统之上，第一系统的符号将变成第二系统的能指。实际上这可以被理解为是符号意义的一种变形或者转变，这种变形和转变是将符号从其形成背景中剥离出来，取其某一部分含义加以利用。例如在古代，文身的作用类似于徽章，既是家族的荣耀也是一种社会阶级和地位的象征；另一种类似的刑罚是在脸上刺字，是罪犯的象征，这种源自先秦时代的墨刑导致后世认为刺青也是不好的象征；而在今天，刺青已经变成一种身体的装饰，全凭个人喜好。这种由好的含义向恶的象征的转变将更有利于我们理解符号意义的变形。

由此，我们可以分析"网红"这个概念的形成，例如它是通过什么样的语言和大众传播制造的，其符号运行机制如何，以此来指导视觉传达设计专业所从事的内容生产与内容传播。这与鲍德里亚在《消费社会》中提到的"拟像"吻合，消费者进入封闭的消费场所后陷入商品拜物逻辑——"让一个符号参照另一个符号，一件物品参照另一件物品，一个消费者参照另一个消费者"❶，通过大众传播形成"商品拜物教"。广告通过各种视觉符号、听觉符号等传递信息——最美的消费品是身体，这使广告、商场等成为符号战争爆发的战场，企业竞争已经从消费品销售上升到一场围绕着影像、产品外观和符号展开的竞争。"现代广告运作的前提是将能指与所指从原先的语境中抽离，然后再将其他相似的抽象能指与所指加入，建立起新的符号识别机制，这就是商品符号机器的核心，即通过重组意义系统从而为品牌商品提供更多的附加值"❷，视觉传达设计在其中扮演着重要的角色。

符号构成了我们的生活空间，其具有非常明确的指示性、说服性、象征性和说明性等特征，符号可以被理解为"群体认同"，只不过是认同的范围的大小有所不同。例如洗手间的标志在世界各地的城市中大同小异，但是交通指示系统则有所差异——中国交通系统是右转向，而泰国则是左转向，由此汽车的驾驶室前者在左，后者在右。对符号空间属性的正确解读成为设计语言的重要前提。

# 第二节 / 语言

在语言环节需要理解语言系统的三个构成部分：语音、词汇和语法，传统语言学将其称作"语言三要素"。语音是语言的物质外壳，是词汇和语法的存在与表现形式；词汇是一个集合概念，指的是词和词的等价物的总汇，也是语言的建筑材料；语法是语言中词的构成和变化的规则与组词成句规则的总和，是语言的"间架"。从现代设计的角度来说，应着重理解语言性（what）、言语

---

❶ [法]让·鲍德里亚.消费社会.刘成富，全志刚，译.南京：南京大学出版社，2014.
❷ [美]罗伯特·戈德曼，斯蒂芬·帕普森.符号战争：广告叙事与图像解读.王柳润，译.长沙：湖南美术出版社，2018.

性（how）、时效性（why）三个要素。商业设计行为一般具有时间限制，例如视觉传达设计中经常会借助热点（热播电视剧、节日、网红等）宣传产品，广州设计界称其为"贴热"。这就涉及设计如何表现主题的循序问题，其最终目的是让观者明白作者到底要说什么，在此以泰国艺术大学讲座中提到的论文结构为例进行讲解，如下所示。

论文结构分析

| 基于设计思考的 3 ~ 5 个主要问题 | | | |
|---|---|---|---|
| 设计的目标→ | 拟解决的问题→ | 设计的方法→ | 设计成果→ |
| ↓是什么（what）→ | ↓是什么（what）→ | ↓是什么（what）→ | ↓是什么（what）→ |
| ↓为什么（why）→ | ↓为什么（why）→ | ↓为什么（why）→ | ↓为什么（why）→ |
| ↓怎么做（how）→ | ↓怎么做（how）→ | ↓怎么做（how）→ | ↓怎么做（how）→ |

整个框架呈现横向和纵向的逻辑递进关系，首先要确定主要思考的问题，然后拟定研究目标，即明确目标是什么，为什么确定这个目标，如何完成这个目标。设计的目标与拟解决问题、解决问题的方法、设计的成果呈对应关系，以此逐步明确设计框架，最终获得设计结论。这种"说清楚、如何做、做清楚"的过程也可以被理解为生产明晰内容所应遵循的过程。

从语义学角度来讲，转译两种不同的语言时会出现语义的增减，例如从中文向英文转译，或者由诗向画的转译。诗词中所蕴含的意象与韵味无法完全用图像展示出来，图像是传递信息的有效途径，同时图像也具有漏斗与漏网的缩小口径和过滤作用。在读图时代，图像成为快速表达思想的工具，而文字阅读相对较慢，在图像的解读过程中总会产生误解，画面构思与创意需要达到极致才能减少误读的可能。下图为中英文字体样式的比较。

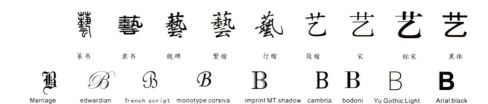

中英文字体样式比较

## 第三节 / 内容

设计的内容可以被理解为"事",传播的内容一般都是基于某个"事",叙事的过程也是对"事"进行描述、解释、分析、合成等的认知过程。"体验和理解生活,把它看作一系列含有冲突、个性、开端、发展和结局的进行中的叙事",这要求我们讲述一个好故事,热播的电视剧、电影、新闻事件等都是好故事,最成功的应属宗教,它通过复述故事得以代代相传。这种"事"非平常事,与日常有所不同,太普通则无法引起人们的注意,转折与反常是必然的手段。

费希尔给叙事的定义是:有序列的符号行为 – 文字和(或)事件 – 对依赖、创造和诠释它们的人有意义。这里说的"意义"可以被不同情境进行多种解读,因为并不是所有的听众都是理性听众,图像和文本中所嵌入的价值观总是会因角色处境不同而有不同的选择,故事前后的一致性和逼真度有同向和反向两种并存关系,内容的黏性从中产生。

在设计过程中,广告推崇的是一种生活方式,环境设计塑造的也是一种生活方式,服装设计表达的还是一种生活方式,可以理解为设计是构建社会的一种方式,即"价值观和信仰领域的中心地带是具有象征性的秩序中心,是统治社会价值观和信仰的中心"❶,正同神话中诸神的等级那样,需要我们设定一种秩序和象征,在消费中塑造等级。

---

❶ [美]爱德华·希尔斯.社会的构建.杨竹山,张文浩,扬琴,译.南京:南京大学出版社,2017.

## 第四节 / 媒介形式与特点

信息传播的媒介也是社会学研究的重要组成部分，因其在设计学知识中占有非常重要的地位所以单独列出。传播是信息从 A 到 B，既可以是点对点也可以是点对多，当今社会的信息传播如同病毒感染一样迅速传遍各个角落，成为全球化的组成部分。大众传媒拥有报纸杂志、广播、电视、电影和互联网等多种形式，马歇尔·麦克卢汉在《媒介即讯息》中认为传媒的类型比其传播的内容更能形塑社会，使世界变成"地球村"。随着互联网的全球化趋势愈演愈烈，各个相对独立的传播方式开始呈现出媒介融合的状态，内容被快速地上传与更新，共同构建现代的信息云端。

尼古拉斯·尼葛洛庞帝在《数字化生存》中将原子和比特（信息量的度量单位）作为传统世界和现代世界的组成元素。比特的流动依托信息传播和交换的基础设施，这种流通改变了我们的生活状态，例如我们现在使用的电子货币支付方式，这一切源于"计算机 + 卫星通信 + 光纤技术"的结合，这一系列的技术革新促成了现代手机、平板电脑等终端以及 Wi-Fi 的出现。无线技术的快速发展更是对传播的进一步松绑，这是一个不断共享开放的过程。与终端对应的上层服务是云计算，这是革命性的转变，其重要性在于将大量资源转换成比特后放到数据中心，然后被多次访问与应用，以有偿服务的方式获得不同权限的数据。当然，事有利弊，虽然云计算改变了办公、学习、供应商与制造商、信息流通速度等传统方式的不足之处，但是也引发了数据安全等问题。

### 一、报纸杂志与信件

大众传媒的特征是复制性，通过技术复制进行点对多的信息传播，报纸杂志、宣传海报等均属于此类。报纸可在有限的版面中通过组织与排版将多种内容安排在一起，在广告商的赞助下降低报纸的单价，实现价格平民化。任何

传媒形式都具有时代特征,纸媒在过去是生产力水平的象征,属于高能源消耗型,其通过物理空间的信息流动方式完成信息传递。

纸媒的信息强制力非常强,由发行方对信息进行筛选。根据感官比率不同,麦克卢汉把媒体分为冷媒体和热媒体,冷媒体是各种感官参与度高的体验,热媒体则是仅依赖于某一种感官的体验。换句话说,冷媒体给人预留的观看灵活性较大,强制性较小,就像看电视一样,你可以随时换台,可以在做其他事情的时候开着电视,具有低清晰和高参与的特征;而热媒体的强制力大,专注于视觉,比如当你阅读报纸的时候需要集中精力,具有高清晰和低参与的特征,这种"冷"与"热"的划分并无具体标准。

信件作为传递产品促销内容的媒介,在一段时间内具有非常好的效应,各种会员、促销信息被快速传递并发挥作用,该方式被称为直邮广告。目前,这种方式依然存在,但会更加集中于某些固定客户。

从整体情况来看,目前报纸杂志、海报等媒体因信息时效性不强,表现形式较为单一等劣势导致受众群体急剧下滑,报业集团数字化转型成为大势所趋。纸制的包装盒、卡片、玩具等成为人们的"回忆",复古型的文化体验方式在资源回收、循环再利用等呼吁下重新获得生命力。

## 二、电影

电影是大众娱乐的传统方式之一,电影院是城市阶层娱乐的主要空间之一。电影院、电影、电影的观看方式等都是时尚消费的组成部分,甚至在看电影时一定要吃的爆米花也是被精心设计的产物,就如同坐火车要吃泡面一样。电影的观看机制是观众独自或组团去电影院,这是社交行为的一个部分,因为电影院是商业中心的重要组成部分。其内部的观影过程是在指定时间和指

定地点，使观众在固定的空间中双目注视屏幕，跟随影片的内容做出判断。从电影的题材来看，随着数字技术的进步，电影的生产方式由传统走向数字化制作，科幻片非常符合大众的猎奇口味。以 2009 年上映的电影《阿凡达》为例，该影片全程制作采用 CG 技术，其呈现的视觉效果令人震撼。

从整体情况来看，电影的受众相对稳定，看电影依然是城市娱乐的主要方式之一。电影受影片影响巨大，在文化全球化的背景下，随着影片题材的多元化，不同文化题材的交流与融合更加密切。电影本身的空间性叙事会整合诸多资源，将需要传递的信息通过植入式的方式外柔内刚地展示出来，其独特性在形塑社会方面起到重要作用。

## 三、电视

电视也是大众娱乐的传统方式之一，电视与观众的互动方式比电影更少，但是更易进入千家万户。电视机是传统家庭活动的必备家用电器，是接收信息和娱乐的主要方式，如观看新闻联播或催人泪下的电视连续剧。电视传播的内容更具时效性，更加多元化，甚至可以无连续地叙事，例如人们在来回换台的过程中进行非线性的浏览，直至找到自己感兴趣的内容。在关注程度上，电影是被关注的焦点，而电视则被放入次要地位，例如可以边打扫卫生边开着电视听新闻，只要开着电视就有种家的氛围，电视甚至有消除孤独、给人安慰的功能。尼尔·波兹曼在《娱乐至死》一书中对电视娱乐节目进行了分析，他认为电视娱乐节目造成了信息的简化，丧失严肃性。随着互联网的发展，传统电视的内容进行了大规模的数字化升级，与网络内容并无差别，可以点播也可以付费等。

电视目前处于相对尴尬的境地，在手机、平板电脑等移动终端的亲密陪伴下，电视的收视率持续下滑。由于电视与网络的内容呈现出内容重合等诸多

不利现象，导致电视在家庭娱乐生活中的地位大不如前，例如人们多在 QQ 上进行社交，并在学习、工作中依赖社交媒体软件，地方游戏因受众群体转移而丧失玩家。互联网信息快速传递的特征对电视产生诸多影响，以内容生产方面来说，观看综艺节目和电视剧（穿插大量的广告）成为家庭晚间休闲活动的主要内容，而大部分年轻人追剧的方式是等所有剧集更新完毕后找个周末集中看完，互联网则提供了这样的机会。还有另一种言论虽有点戏谑，但值得思考，即在电视剧中插播广告还是在广告中插播电视剧，这是何为主体性的问题，思考电视媒体的社会形态与商业利益将有益于设计从业者更高效地完成设计任务。

## 四、音乐

音乐作为在古老的祭祀中沟通信息与表达愿望的语言，被赋予神秘感与神圣性。音乐的形式是对社会的真实反映，每个时代都有每个时代的音乐特征。音乐的社会作用具有双重性，既有促进团结、强化共识的功能，又有促进反思的积极作用。音乐是当今社会文化生产的重要组成部分，音乐就像社会的一面镜子，流行音乐以唱片、网络下载等方式进行快速复制，充分展示音乐的现代性。在现代性的传媒环境下，个性标榜变得极具挑战性，在现代性的基础上追求后现代的个人风格时需要以新形式表达自己的思考与感悟，以一种跨越语言的优势实现全球化。这种音乐往往与社会新生主流思想同步，音乐的生产开始有非音乐人群体参与进来。音乐的观看机制目前主要以音乐会的形式展现，规模大小不等，仪式感与体验感较强。

## 五、互联网

互联网是一种网状结构，其节点与节点之间的互动已建立联系，这种信息结构不同于电视等的"中心－边缘"结构，而是像一张不断扩张的网，具备

去中心化、均质化等特征。由此延伸出大数据的概念,比如我们在生活中不用再担心找不到路的问题,因为有导航,我们可以轻松获得节省时间的路线以及交通拥堵时间的信息。丹尼斯·麦奎尔认为传媒能够促进社会整合和社会团结,因为传媒公开了天气、交通、股票、体育等信息,为理解世界建立解释性平台,在传递主导文化、塑造共同价值、构建积极向上的精神风气等方面持续发挥作用。

互联网的非物质性特征引发了人们对空间、意识、身份、关系的多重思考,新的时代是系统思考的时代也是知觉意识的时代。文化大融合的趋势是文化全球化的成果,远程通信技术实现了麦克卢汉"地球村"的预言,在突破时空界限、穿越虚拟与现实的平台上展现多样性的文化意识、空间、身份,表现其独有的生态关系圈。新技术智力环境引发新意识、新空间与新关系、新身份的思考。随着艺术材料溢出荧屏,虚拟现实变得更有渗透性,沉浸式环境坚持整体观点、互动的交互作用以及文化价值共享,在一个既内在又外在的网络环境中,万物互联互通,其分布的格局与融合的平台上的每一个节点、每一个服务器都是我们的一部分,每一个比特都是信息。有跨越界面的开放式互动就会有新含义、真实的幻象出现。随着全球发生更多的审美变化,图像生产的形式与行为的多样性日益增加,构建丰富多彩又挑战传统的多重现实。当代艺术家的图像生产围绕着空间、意识、行为、关系主题做出了诸多尝试,把我们的设计与即将遇到的新的未知事物连接起来,是互动艺术的首要任务。通过各种艺术手段来引导意识,既是艺术的命运也是艺术家的责任。

## 1. 多重空间与多重存在

数字技术为我们构建了"数字化生存"(尼葛洛庞蒂)的比特世界和图像景观,这个空间(文化空间、网络空间、物理空间或心灵空间)充满了虚拟性、不确定性、模糊性、融合性。空间的恒常与变化基于世界、环境和自身的

多样性与复杂性，在互动性中融合，以控制论为新媒体艺术的技术基础，促生融合并启发灵魂。现代性社会是合众为一（统一的文化，统一的自我，统一的心灵，统一的时间和空间），而后现代社会是化一为众（多层自我、多层存在、多层知觉、多层空间）。我们居住在多重空间中（物质性的、虚拟性的、精神上的），对应在我们感觉的层面，即生态空间中的物质存在，精神空间中的灵性存在，网络空间中的远程存在，纳米空间中的振动存在。我们在多层世界中为未来场景中的生存创造出多个自我，分布在时空和身体中，相互摩擦与调和；作为类比与调和矛盾，同时弥合彼此间的不同，如此一来，艺术与现实融合在一起。今天，我们在无形的网络空间中建造的一切事物均可在物理世界中由纳米技术实现，真正实现了虚拟与现实的相互渗透。物质决定意识，物质是存在或意识的秩序化显现，多重空间催生多重存在状态。在融合的、湿媒体（罗伊·阿斯科特提出，计算机远程技术和生物技术结合）、远程信息处理的文化里，我们正在重新创造自我及关系，创造新的社会结构和时空的新秩序，并将频繁的意识的变异状态提升到规范的、稳定的高度。

　　从精神、科学、文化的多样性和深化的观点来看，一个充满活力的综合了数字图像、文字和声音的数据流构成了无形的数字景观，在我们访问各节点的"经络"时，以一种全球"针灸"的形式参与进来，它们之间相互作用、不断改造和重组全球创意数据流。作为整体的图像设计与生产（包括艺术家与处理数字声音、图像的技术人员的合作，电声与机械结构、软件设计等），通过广泛分散的计算机网络"远程"会议得以实现。网络空间、远程通信网络、远程呈现、虚拟现实和人造生命技术的多重世界，使网络边缘的生命处于无中心的联结空间中。网络边缘处于一种不可分辨的、含糊不清的区域中，部分是虚拟，部分是物质。网络中的自我以无重量、无大小、非物质的形式存在，成为我们与外在世界联结的智能延伸，通过将分布各地的表演聚合到同一界面，进行看与被看的互动行为，智能就是意识本身。

虚拟游戏空间与非物质性存在是数字化视觉的主要领域，游戏世界是当代神话的视觉化呈现，虚拟游戏世界比现代世界更加真实，现实世界更加游戏化。任何游戏都是人类想象力与创造力的集中展现，是建构或重新建构精神力量的场所。人类设计自身的各种替身和主体进入的环境，以展现我们所认为的创造性和"诗意的栖居"空间。在虚拟和物质之间，即在一个做准备、模拟、测试、预知的生命空间中演绎人与世界的关系和数字化对话。艺术界面呈现的心灵之间的直接体验被奇观特效所替代，使用者可以在提供的空间中感受完全不同的存在、舞台或行动场景，深入到完全不存在于这个世界的内部空间并沉浸其中。在这个重叠之中，存在一个重新定义、重新建构和重新设想未来情形的空间，一个新的自我存在感正在形成。在交互媒体 i 时代，艺术与娱乐间的分歧最终会越来越少，用户、消费者和参与者的各种愿望会在本体论意义上相协调，不断促进新的实践、新的创造和想象形式的形成，存在感成为图像生产行为的动力和目标，在具有联结性、融合性和场域性的会聚空间中探索存在的本质。联结性是文化相干性的存在（在虚拟中将传统文化以区别于艺术考古学的形式进行非物质化传承与延伸），融合是精神相干性的存在（传统艺术精神的当代性传承与异化、新图像），场域性是量子相干性的存在（空间与存在的纠缠）。在物质方面上，混合现实为我们提供另一种皮肤，为身体提供另一层能量，增加了场域的复杂性。

多重空间的渗透进程有助于维护多元性的差异，每种要素的力量都加强了其他力量。在今天的艺术世界里，以计算机为媒介的系统从本质上看是交互、转化的，其在很大程度上反对平和的稳定性，同时为生活和文化系统的动态平衡带来新鲜血液。把当代现实理解为多重的融合可能会使我们看待自己的身份、与他人的关系、时空现象的方式发生重大变化，这种融合不仅动摇了正统说法、改变了语言，也能引起从过分理性和总体教条的束缚中的自我释放。

## 2. 多重意识与多重自我

意识是人的头脑对于客观物质世界的反映，是感觉、思维等各种心理过程的总和，存在决定意识，意识又反作用于存在。物质与意识、科技与身体、机器与自然一直是全球化时代中人类普遍关心的问题。马克思曾说过，"不是人们的意识决定人们的存在，相反，是人们的社会存在决定人们的意识"。我们生活在一个假设稍纵即逝、观点跳跃不断、文本变化灵活、图像可渗透的时代，多重自我在多重空间中反复切换，使我们产生一种新的自我意识以及新的思考与感知方式，超越唯物主义感知能力进入延展意识，延伸了我们自然遗传的能力，即罗伊阿斯科特所说的"双重意识"。双重意识是计算机虚拟空间和现实空间混合的产物，是在虚拟和现实间的调节器，意识处在这样的智力仿真环境中会进行自我调整与选择，最终导致自我真正的转换。双重意识催生双重凝视，双重意识控制我们用不同的眼睛观看世界，进而用不同的躯体操控世界，当双重意识的世界处于双重凝视的过程中时，非物质性和物质性之间的区别逐渐减弱，界面知觉逐渐取代个体感知。

技术智力决定着媒介转变的美学，虚拟的、验证的以及生命科学技术的作用是为我们提供能够实现精神和文化目标的工具和媒介，技术中暗含文化理想主义。技术首先回应人类的欲望，我们挣脱身体约束、延伸心灵范畴、跨越星球交流的欲望，在计算和生物技术中找到回应，随之而来的是远程系统的普遍存在、纳米工程的发展以及人工生命的出现。"技术感受性"是一种观看和建设工具之间的新关系——"精神制定需要精神力量的结构或重构"。艺术家的视觉图像生产展现其对多重意识和多重自我的探索，当代艺术家在数字技术和远程媒体中使意识成为工作的主体和客体，使用交互式媒体让观众参与到意识的共享空间并积极地参与构建和转换艺术。如戴维斯的沉浸式虚拟现实使用户感受到通向无实体的意识感觉，通过呼气和吸气以获得上升或下降的体验。再如神秘的民族传统文化（祭祀、仪式、图像、声音、舞蹈）为我

们提供存在、理解和行为的潜在的新方式,我们要学习他们把混合现实技术融入生活的方式,尤其是学习如何管理双重意识、多重身份和混合现实,而不仅仅是把它作为一个工具。

艺术作品是艺术家个体生命意识的视觉化显现,无论当时是何种政治态度或文化意识形态在起作用,现实中的艺术一直都是精神的"演习",如塞尚所言:"艺术就像现实一样,是一场谈判,作品从来不是有限之物,是意识领域内的相互作用和转化。"意识是跨学科领域之间的黏合剂,是流动、转换、恒常存在的场。数字时代的艺术家通过虚拟、验证等途径实现精神和文化的融合,以彰显艺术家个体表达个人与世界的关系。

当艺术家沉浸于网络并创造多重自我,达到并超越吸收全球意识和融合的代表性状态时,个体意识就会与群体意识产生关系,呈现出多样性的状态。通过各种手段定义和建设变量来引导意识,既是艺术的命运也是艺术家的责任。

思维是人类特有的反映现实的高级意识形态。网络空间首先研究的是思维,其关注事物物质属性向非物质属性和主体间性的转移,追求联结性、复杂性、不确定性和混乱感。思维追求人工生命、意识技术、修复和重塑,它能培育我们对时空的新认识,是结构进化的新手段。网络空间总是处于流动之中,它能引起我们的改变,例如改变思维和行为的各个方面,带来网络直觉和电子预知,改变感官比率,构造人造未来。此时,表演让位于展现,未来艺术的主体将会是意识,生活远程通信的出现决定我们将向科技智力文化转化。它使机械化的社会人性化、统一化,并转换为一个完整又高度多样化、以智慧和洞察力为基石进行活动的大脑网络。技术和智力的结合形成一种新知识,这是一种能够生成新的现实以及对生命和人类身份进行新定义的联结性智力,即寻求新的体现形式的智力。技术为我们提供工具和洞察力,以便更深入地探究其丰富性、认识其感知能力并理解智力和意识是如何弥漫在它的每

个部分中。波洛克的绘画行为体现出其对这一新知识的深刻理解,他采用滴画的方式在画面中表现出各要素与力量的互动、纵横交错、互联、去中心化、交织和场域互动,是从关注外观、静态秩序的事物向艺术幻影、动态关系和形成过程的美学转变,展现出他对网络时代的深深思考。艺术的内容和意义被看作是观众在网络中的互动和谈判,即"走向后生物化的再物质化的艺术"。

新技术形成新语言,理解新的存在状态的关键是语言。语言不仅是我们彼此交流对于世界想法的手段,而且是产生世界的工具。艺术是一种建构世界、思想建设和自我创造的形式(其方式可通过互动、精神体系或分子模拟),也是寻找包括形式、行为、文本与结构在内的新语言,在湿媒体中则是一种包含所有感官的语言,甚至能够超越感官,成为带来新发展的"赛博知觉"和促进重新发现的"超知觉"。如果说 20 世纪的艺术是关于自我表达和对应经验,那么 21 世纪的艺术将会创造一种构成世界的语言,即通过创造语言来重塑意识,使其产生新的行为,从而重新改造世界,这个过程中体现了人的欲望。这个时期的艺术是关于自身建设和经验的创造,创作者和观众没有明确的区分。理查德·罗蒂曾说过:"创造思维就是在创造一个人的语言,而不是通过别人留下的语言来延展自己的思维",他认为艺术家是最卓越的隐喻制造者。

大卫·玻姆认为思想具有参与性,可以通过参与和思考来产生与塑造我们对现实的感知。我们相信通过思考现在的经历能够促使我们理解现实情况,事实上,我们的想法能够创造我们所经历的现实——我们正在参与制作真正的现实。我们将某种象征意义和虚构情景映射到遇到的人与正在经历的状况中,这样我们主观的内在生活就参与到我们所认为的客观的外部现实的创造中,我们的个性参与了现实的构建。从意识进化的角度来看,当我们回溯久远的过去时,看到的是消逝在集体性下的更多的个性。我们发展多重自我以便参与多重现实存在的混合状态——在自变的现实中变化的自己,这个演变的过程就是罗伊·阿斯科特所说的"参与控制论体系",即参与到那些让我们完全沉浸

其中的事物当中。因为主观建构的真实和特定的客观现实之间的差异被扩散，并被不断转移到自然与技术互相作用完成的混合领域中，由此，我们已不再是一个单一的有机物，而是具有渗透性和透明性。

人工和生命系统结合成一个统一的意识。只有通过思想的互动、传播、换位以及具体化，才能使意识脱离具体的物体几何空间，成为一个领域。未来主义描绘运动中的画面是为了唤起观众对运动的思考——一切事物都处于即将成为某种东西的流动状态中。克里斯托弗·兰顿提出的"场"（field）是对人工生命最好的定义，自然生命源于大量无生命分子的有组织的交互作用，每部分是单独的行为者，其相互作用的行为活动构成了生命。

通信与计算机的联合及形式的重新组合，时间与空间边界的虚化与模糊，即罗伊·阿泰斯特提出的电子空间与心灵空间的交互领域（赛博意识），我们互相联结、沉浸、交互、转换、出现（心智之间、心智与机器之间的联结性；沉浸在不同的网络空间和地点，有时是同时的；系统内部和系统之间的交互；图像、结构、认知的转换；新形式、新意义和新体验的出现），并频繁穿梭其中形成双重意识，在虚幻与现实的来回切换中重新定义自我。

在创造人工生命和人工智能的过程中，我们开始明白意识是如何渗透到每个角落的，正如夏尔丹的"智慧圈"和"盖亚假说"中所言——地球是智能的，我们共享它的意识。技术使心灵与意识问题成为艺术和科学的首要议题，科学家寻求身体与心灵之间的缺口，艺术家试图引导意识并在意识内创造新结构、图像和体验。这是一个思考意识的时代，意识是终极的奥秘。

3. 身份

身份是个体在与他人的观照中形成某种意识特性的过程，并通过这种特

性获得有效的差异性标志。身份因被不断吸收、转化而逐步形成自我角色定位，即身份是一种建构的过程。网络空间使每个人都能成为演员，图像生产者鼓励我们重新定义自己并创造自己的多重身份（在不同的地点运作，贯穿网络空间分布），以此展现图像生产者观察世界、体验生活、感悟生活的社会学思考。同时，艺术家又以自己的主观态度和艺术自身的社会功能进一步促进身份的构建。在数字时代，身份的建立是存在的基础，只有包含时代主导形式的信息方能确立视觉图像的身份，这在充满多样化、差异化和去中心化的后现代语境中显得尤为重要。然而，现代性与后现代性依然纠缠不清，在复杂又混乱的数字时代中会出现一个新的全球性的文化大融合，不同的身份在其中共存、会聚、交织并重新认识自我、装配自我、定义自我。

在网络空间中可能会发生远距变异、分布和全球散播，以此构建出一种非线性身份。在网络中完成艺术的远程探险和旅游，为分布式思想和共享意识带来了新的分离与聚合的美学问题。我们处于无尽的状态与无限变化的现实之中，这对本体论来说既具有挑战性也具有创造性，为后人类身份和行为演变的不稳定与不确定增加燃料。当身份从自然个体进入公共领域时必然会与社会发生关系，在与社会交互的过程中身份被赋予社会含义，这是一种社会关系的呈现。

4. 关系

数字时代的关键词是"关系"，它既是动态的关系网，也是图像化的"拟像"。数字时代的视觉图像生产是对数据、人际、思想之间的交界的关注，交界被称为"世界的艺术领域"。换句话说，我们每天都在处理日常与非常、虚拟与现实、传统与反传统、大众与精英、人工与自然等之间的关系，以提供辅助性图像的方式进行视觉化表达，而非 20 世纪的证明性、解释性或表达性图像。我们的身份都是具有融合功能的连接体，当两个单体产生关系并形成知

觉时，其属性开始从工具属性向情感属性提升，既有序又有知觉，知觉能力的建设是当下视觉设计学科面临的有趣的挑战。

马克思·普朗克物理研究所的汉斯·彼得·杜尔从量子物理学的角度入手，他认为"世界这一整体结构式基于基本关系而存在，并不是实物，它承认更开放、非命定论的发展。有生命和无生命自然并无本质区别，而是相同非物质实体的不同顺序结构，在稳定结构中，所有的不确定性最终都能在统计上达到平衡，从而展现了普通非生命物质独特、命中注定的行为。"

融合性是后现代主义的特征之一，其既没有任何一种文化流或力量处在显著位置，也没有任何均化作用。在融合过程中可以把目前全球社区和文化产生的对于现实混乱的观点、图像和模式结合在一起。在技术社会的边缘，古代文化占有一席之地，它可以直接或隐晦地告诉我们一些关于精神认知以及现实构建的东西。由于超越了辩证社会学、叙述和表现，新媒体可能在心灵导航中扮演重要的角色，带我们进入意识的新空间和新状态，同时提高联结性技术。为了辨识新知识领域并发展融合环境与实践，艺术教育在教学和研究过程中必须强调主题、过程、行为、直觉和心灵，而不是强调客体、系统、形式、理智或者物质。21世纪艺术家的思考与研究沿用五条路径，如下所示。

涉及思想、机器和文化的连接；
沉浸在变化现实的混合空间之中；
与媒体和系统的跨方式相互作用；
形象、形式和意识的转变，并出现新的个人、文化、精神和社会的交涉、结构、价值观和意义；
融合主义可能会成为艺术实践的方法论，融合思想是关联的、非线性的，反映为融合现实中的融合文化

它的积极意义在于加速了技术智力的进化、消灭正统思想、挑战代表性、打破教条、直面唯物主义、要求参与、杂交身份、舒缓社会交往并重新排列时间和空间的秩序。在当前这个共享时代，艺术、技术、媒介等分类正在失去相关性，并呈现出混合特征。混合现实包括由普通的认知、平凡的现实、正常的存在状态等交叉、聚合、纠缠成为不平凡的认识和非本地的意识状态。只有通过最初可能是相反的立场之间的持续交流和互动，以及功能和效果的合理水平的协调，融合才能完成。

我们构建的基石是纳米层，物质与非物质的存在条件在其中相互交错，艺术将逐渐变得更具融合性，但这也有可能导致社会和精神意义的衰落。当下，融合的力量正在显现，随着思维技术和身体技术的发展，我们对存在和时间的感觉总是在不断变化，如同游戏中的虚拟世界和虚拟场景。我们能够日益感受到自己所栖居的多层空间（技术压缩的现实空间让人类将意识赶进虚拟世界），并以此为出发点产生关于设计本质的新想法，以便将其应用于生活的方方面面。好的设计应把意图和奇异、荒诞的元素融合起来，最终创造出意想不到的新鲜事物，有变革性质的设计就是流动性的设计，也就是"场域设计"。场域意识将带来一种更具协调能力和融合性的方法，以便我们解决各种问题并设计出新的活动。我们必须重新思考科学、艺术和技术之间的互动——场域设计将成为互动所产生的综合性产物。